폴 세잔

색채와 형태의 미학

마로니에북스

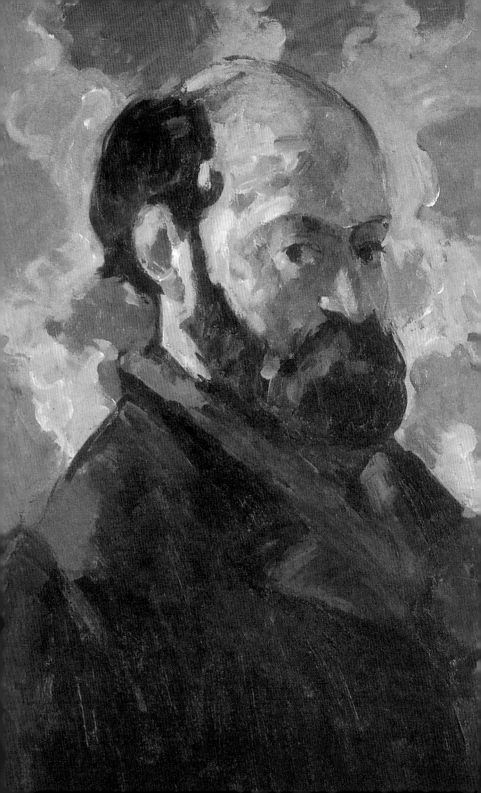

폴 세잔

색채와 형태의 미학

실비아 보르게시 지음 김희진 옮김

마로니에북스

차례

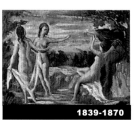

1839-1870

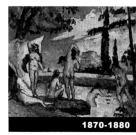

1870-1880

이 책을 보기 전에

이 시리즈는 각 화가의 삶과 예
술을 당대의 문화적이고 사회
적이며 정치적인 문맥 속에서
보여준다. 책의 본문은 화가의
삶과 작품에 관한 전반적인 내
용, 역사적 · 문화적 배경, 주요
작품들에 대한 분석으로 나뉘
어 있으며, 독자들의 편의를 돕
기 위해 각각 노란색, 하늘색,
분홍색의 띠로 표시되어 있다.
특정한 주제에 초점을 맞춘 각
장에는 서문과 함께 여러 장의
자료 사진과 도판이 포함된다.
또한 각 권마다 첨부된 색인에
는 예술가의 주변 인물들 및 동
시대에 활동하던 다른 예술가
들에 대한 간략한 설명, 그리고
책에 실린 작품들의 소장처에
대한 정보가 실려 있다.

◀ 2쪽, 세잔, 〈분홍색 배경의
자화상〉, 1875년경, 파리, 개인
소장.

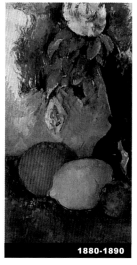

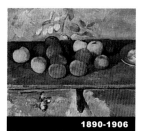

1880-1890

1890-1906

찾아보기

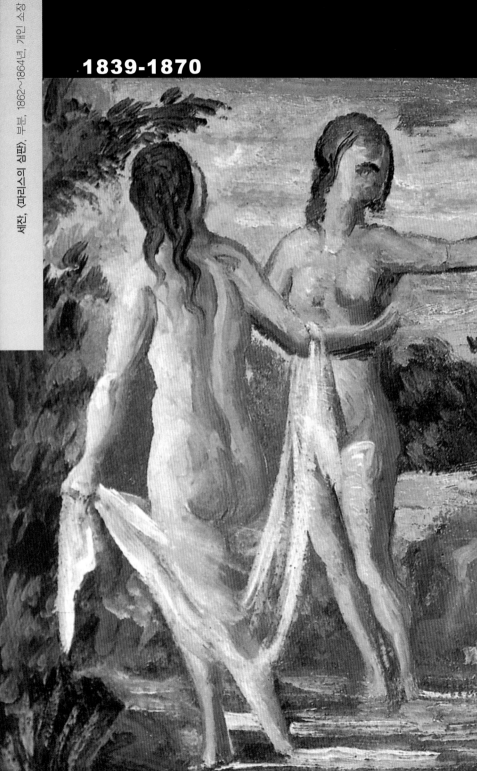

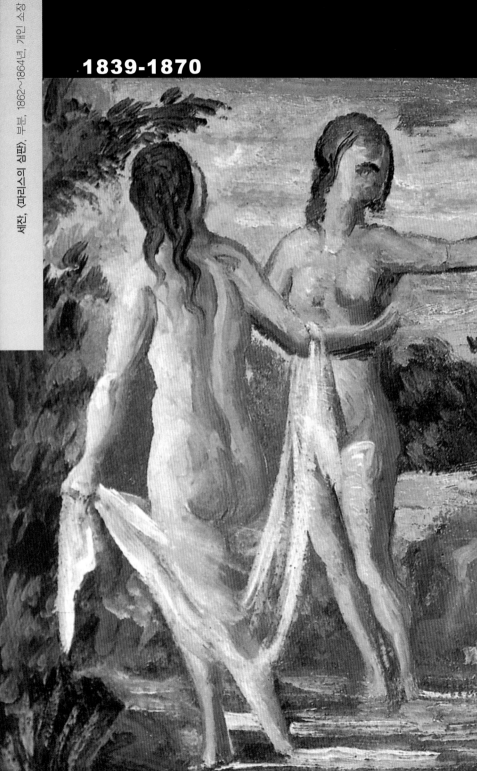

1839-1870

세잔, 〈파리스의 심판〉 부분, 1862~1864년, 개인 소장

엑상프로방스에서의 성장기

폴 세잔은 1839년 1월 19일, 프랑스 남부에 있는 작은 도시인 엑상프로방스에서 태어났다. 그의 아버지의 가족은 이탈리아 혈통으로, 새로운 땅에서 부유해질 수 있으리라는 희망을 품고 프랑스로 이주해 온 듯하다. 폴 세잔의 아버지는 아마 피에몬테 지방 출신이거나, 아니면 세잔의 작품 수집가이자 전기 작가인 앙브루아즈 볼라르가 주장했듯이 로마냐의 소도시인 체세나 출신으로 추정된다. 어떤 경우든 간에 세잔 가(家)는 1800년대 초반에 엑스(엑상프로방스)에 정착했다. 폴의 아버지인 루이-오귀스트는 모자 장수가 되었다. 그 즈음에는 엑스에 펠트 산업이 번성하고 있었으므로, 상당한 돈을 벌어들였고 1848년 '세잔과 카바솔 은행'을 설립했다. 폴은 유년 시절을 엑스에서 부모님과 누이들과 함께 보냈다.

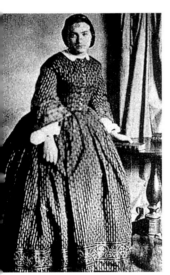

그 지역에서 초등학교를 다니고 1852년에 부르봉 중학교를 마친 그는 유복한 부르주아 분위기에서 교육을 받았다. 비록 폴이 자신의 천직이 예술가라는 사실을 점차 깨달아갈 시기에 아버지로서의 권위를 내세워 강력히 반대하기는 했지만, 어느 모로 보나 루이-오귀스트는 훌륭한 아버지였다. 세잔 가족이 경제적으로 윤택했기 때문에 폴 세잔은 작품을 팔아서 돈을 벌 필요가 없이 그림에만 열중할 수 있었다.

▲ 1861년의 마리 세잔.
폴은 어머니가 가장 귀여워하는 자녀였으며, 어머니는 그가 그림을 그리도록 격려해주었다. 여동생인 마리는 아버지가 가장 총애하던 자녀였다. 그는 마리의 평온하고 차분한 성격을 사랑했다.

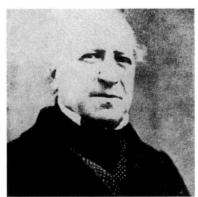

◀ 루이-오귀스트 세잔.
출생 신분이 높지 않고, 노동 계급의 여성과 결혼했으며 결혼하기도 전에 이미 아이를 둘이나 낳았다는 사실 때문에 엑스의 상류사회는 그와 거리를 두었다. 자존심이 강하고 섬세한 성격이었던 폴은 이러한 사람들의 시선을 예민하게 느꼈으며, 자신의 내부로 더욱 침잠하게 되었다.

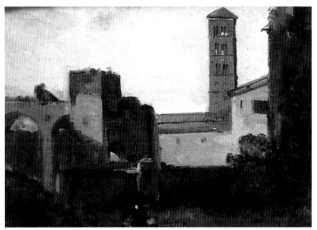

▲ 전쟁 이전의 엑상프로방스는 개발 지역과는 동떨어진 자그마한 남부 도시에 불과했다. 여러 해가 흘러도 시간이 정지된 것처럼 변함이 없었으며, 사람들의 생활은 평온하고 조용했다. 계절은 매년 똑같이 찾아왔다가 똑같이 지나갔다.

▲ 프랑수아-마리우스 그라네, 〈로마: 콘스탄틴의 바실리카 성당, 티투스의 아치와 산타 프렌체스카 로마나〉, 1820년, 엑상프로방스, 그라네 미술관.
엑스 출신의 화가 그라네는 고전주의 화가인 앵그르의 친구였으며, 자신의 재산과 소장품들을 고향의 미술관에 남겼다. 1861년에는 이 미술관에 그의 작품만을 전시하는 코너가 생겼다. 세잔은 아마 미술관을 드나들며 그라네가 이탈리아에서 그린 풍경들과 그의 자유롭고 거침없는 화풍에 대해 알게 되었을 것이다.

◀ 세잔, 〈자 드 부팡의 밤나무와 농장〉, 1884년, 패서디나(캘리포니아), 노턴 사이먼 미술 재단.
1859년에 세잔의 아버지는 여름휴가용으로 시골에 집 한 채를 구입했는데, 이 집이 자 드 부팡이다. 이 커다란 집과 줄지어 선 밤나무들, 돌고래와 돌사자 조각이 있는 분수, 둘러싼 담장은 세잔의 그림에 자주 등장한다.

두 여인과 한 아이가 있는 실내

1860년 무렵에 그려진 이 그림은 엑상프로방스에
서 공부하는 동안 습득한 세잔의 회화적 기술이 잘 나타나 있다. 그림의 주
제는 아마도 누이동생들이 구독하던 여성 잡지에서 얻었을 것이다. 오늘날
이 그림은 모스크바의 푸슈킨 미술관에 소장되어 있다.

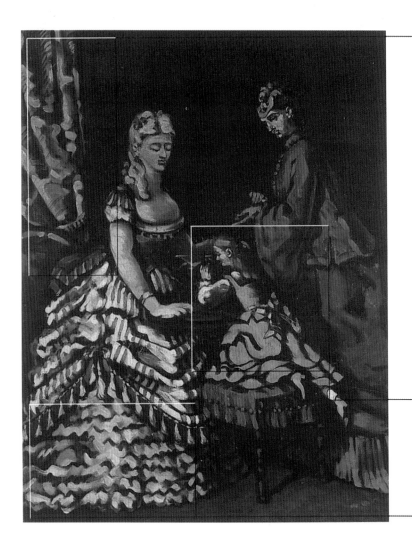

◀ 빛에서 어둠으로 향하는 색조를 표현하기 위해 크고 둥근 붓을 이용해 색깔을 겹쳐 입혔다. 검은 캔버스는 그늘진 배경을 나타낸다. 어두운 톤은 화가가 초창기에 겪었던 힘겨운 시절의 마음 상태를 드러내 보여준다.

▼ 청탄 처리를 한 검은 캔버스가 톤을 억눌렀기 때문에 여기서 색의 사용은 매우 제한되어 나타난다. 그러나 세 가지 기본색(마젠타 레드, 프라이머리 블루, 레몬 옐로)이 아이의 드레스와 여인의 몸통 부분, 그리고 치맛단에 사용되었다는 것을 쉽사리 알아볼 수 있다. 주제는 잡지에서 따온 단순한 것이지만, 세잔은 여기에 매우 드라마틱한 톤을 불어넣었다.

◀ 이 그림과 다른 초창기 그림에서, 세잔은 팔레트 나이프와 크고 둥근 붓을 사용했다. 이러한 붓의 사용을 통해서 세잔은 캔버스에 대상의 부피를 중점적으로 표현하여 대상을 단순화할 수 있었다.

나폴레옹 3세의 황제 등극

1789년과 1830년의 혁명 이후, 프랑스는 유럽에서 일어나는 모든 혁명적 움직임의 중심지가 되었다. 1848년의 봉기는 전보다 더욱더 과격해졌고 그 여파로 독일에서는 폭동이 일어났으며 이탈리아에서는 부르봉 왕조에 대항하는 반란이 일어났다. 프랑스에서는 공화주의자들과 사회주의자들의 주도로 왕정에 대한 반대가 극심해져 루이 필립은 1848년 2월 28일 왕위에서 물러나야만 했다. 그러나 공화정이 선포되었음에도 불구하고 임시정부는 프랑스의 사회적 문제점들에 대한 진정한 해결책을 제시하지 못했다. 평민 남성의 선거권이 도입되면서 투표수는 900만에 이르렀지만, 그 결과는 선거권을 지지했던 이들이 꿈꾸었던 민주적인 이상에 미치지 못했다. 파리 인구의 대다수가 노동자들을 기반으로 세워진 공화국의 이상을 수호하려고 애썼지만, 보수파의 힘이 이들을 억눌렀다. 반란의 시기가 지나자, 파리에서 부르주아들과 인민은 통령정부를 세워 질서를 다시 바로잡고자 애썼다. 1848년 10월 10일의 통령 선거에서, 나폴레옹 1세의 조카인 루이 보나파르트가 프랑스 공화국의 통령으로 당선되었다. 여전히 위대한 나폴레옹 1세의 기억에 사로잡혀 있는 보수파와 중도파, 그리고 대다수의 농민들이 그를 지지했다.

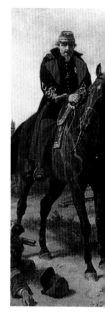

▼ 이 그림은 1852년 11월 7일 세당 전투에서의 나폴레옹을 보여준다. 프랑스 국민(군대, 부르주아, 성직자, 농부들을 포함한)의 동의를 얻어 루이 나폴레옹은 스스로를 황제로 선포하고 나폴레옹 3세라 칭했다.

◀ 이 그림은 보불전쟁의 한 장면을 그린 것이다. 나폴레옹 3세는 자신을 나폴레옹 1세 시대의 위대한 프랑스를 재건할 인물이라고 생각하고 대담한 대외 정책을 펼치려고 했다. 그러나 프러시아를 계승한 독일이 강력한 국가를 형성하며 프랑스와의 전쟁에서 주도권을 잡았고, 프랑스는 패배했으며 내전이 끊이지 않았다.

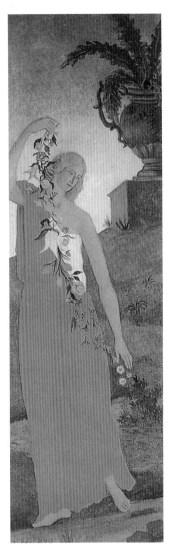

◀ 세잔, 〈봄〉, 1860∼1862년, 파리, 프티 팔레 미술관.
사계절을 그린 그림들은 자 드 부팡의 입구 홀에 걸려 있었다. 세잔이 파리로 가기 전에 그려진 이러한 초기 작품들은 르네상스 그림들을 따라 그린 것으로 보인다.

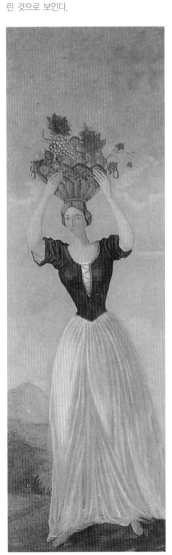

▲ 잉크로 그린 이 스케치들은 대략 1859년경 세잔이 노트에 법학부 수업을 필기하는 중에 그린 것이다. 1858년 12월 7일에 세잔은 친구인 에밀 졸라에게 편지를 썼다. "내가 택한 법공부의 길은 너무도 고통스럽다네. '내가 택한' 것이 아니었겠군. 억지로 선택할 수밖에 없었으니까 말일세! 이 끔찍한 법률 공부. 나는 지루한 법률 용어에 꼼짝없이 갇혀서 인생에서 적어도 3년이라는 세월을 끔찍하게 보내게 될 것 같다네!"

▶ 세잔, 〈가을〉, 1860∼1862년, 파리, 프티 팔레 미술관.
명확한 구도와 섬세한 윤곽선, 길게 늘어진 팔이 아이러니컬하게도 '앵그르'라는 서명이 되어 있는 까닭을 설명해 준다. 앵그르는 아카데미 코스에서 반드시 따라야만 하는 본보기였다.

루이-오귀스트 세잔의 초상

이 작품은 1866년에 제작되어 현재 워싱턴 내셔 널 갤러리에 소장되어 있다. 그림에서 화가의 아버지는 아이러니컬하게도 자신이 싫어했던 자유주의적인 사상들을 담은 신문인 『레벤망』지(誌)를 읽 고 있다. 아들을 위해 모델이 되어준 것으로 보아, 그는 이미 화가가 되겠다 는 폴의 야망을 인정한 것 같다.

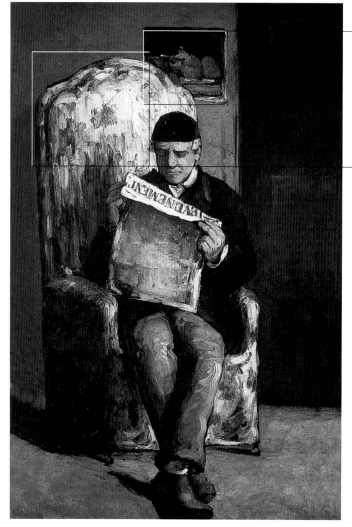

◀ 그림의 구도는 맨 아래쪽의 다리와 커다란 구두로부터 시작하여 위쪽으로 올라가 오른쪽에 아버지의 '옥좌'에 약간 가린 채 걸려 있는 자그마한 정물화에서 정점을 이룬다. 이 정물화는 같은 해에 세잔이 그린 〈설탕 그릇, 배, 푸른 컵〉과 별로 다르지 않은 그림이다.

▼ 세잔, 〈설탕 그릇, 배, 푸른 컵〉, 1866년, 엑상프로방스, 그라네 미술관. 세잔은 팔레트 나이프를 사용해 물감을 떠서 바르고, 두껍고 불규칙적인 칠로 과일과 도자기를 나란히 병치하였다. 흰색, 검은색, 갈색을 넓게 펴 발라 표현한 거침없는 배열을 통해 사물들은 서로 명확히 구분되지 않게 그려져 있다.

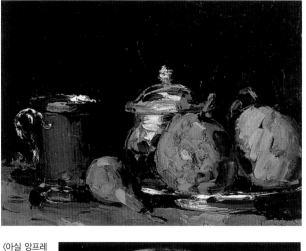

▼ 루이-오귀스트의 모습은 꽃무늬가 있는 밝은 색 소파를 배경으로 하고 있다. 모자와 코트의 검은색과 배경이 이루는 대조는 세잔의 다음 말을 확인시켜준다. "명암은 흑백에서 일어나는 것이 아니라 색채의 변화에서 생겨나는 것이다."

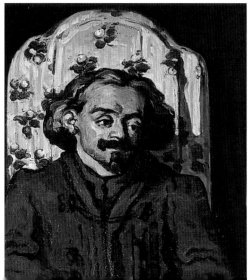

▶ 세잔, 〈아실 앙프레르의 초상〉, 파리, 오르세 미술관. 초상화의 모델에게 위엄 있는 분위기를 불러일으키기 위해서, 세잔은 안락의자의 모티프를 한 번 더 사용하였다. 인상주의 화가인 앙투안 기유메가 졸라에게 쓴 편지에 따르면 "마치 옥좌에 앉은 교황과도 같은 분위기"가 앙프레르에게 더해졌다. 이러한 특징은 루이-오귀스트의 초상화에서도 나타난다.

에밀 졸라와의 우정

세잔과 졸라는 1852년에 엑스의 부르봉 중학교에서 만났다. 곧 두 사람 사이에는 진실한 우정이 싹텄다. 재미있는 것은 어린 시절에는 졸라가 그림에서 더 좋은 점수를 받았으며 세잔은 글쓰기에 더 훌륭한 재능을 보였다는 사실이다. 빅토르 위고의 시를 배우고 낭만파 시인인 알프레드 드 뮈세의 작품을 읽으면서 두 소년은 강한 낭만주의적 충동에 휩싸이곤 했다. 졸라는 엑스에서 학교를 다니고 있었지만 파리 태생이었으며, 아버지를 일찍 여의었다. 그래서 한 살 위인 세잔은 학창 시절 내내 큰형처럼 졸라를 보호해주었다. 에밀이 폴에게, 학교에서 일어난 싸움에서 자기를 지켜주어 고맙다는 표시로 사과 한 바구니를 준 일이 있었는데, 이는 미래에 폴 세잔이 정물화의 소재로 가장 즐겨 그리게 되는 주제를 예고하는 운명의 표지였던 것 같다. 그러나 이 두 예술가가 주고받았던 편지를 보면

그들의 관계가 그다지 순탄치만은 않았음을 알 수 있다. 세잔이 나서지 않는 편이고 쉽게 고민하는 편이었던 반면, 졸라는 더 말이 많고 사교적인 성격이었다. 세잔은 사교적인 장소에 거의 모습을 드러내지 않았으며, 무뚝뚝하고 불친절한 외면으로 마음 깊숙이 자리 잡은 수줍음을 감추곤 했다.

▲ 어린 시절의 세잔이 졸라에게 보낸 이 편지에는 방학 동안 엑스의 시골 마을에서 함께 보냈던 행복한 순간들이 담겨 있다.

▶ 세잔, 〈메당의 성〉, 1879~1881년, 취리히, 쿤스트하우스.
세잔은 메당에 있는 졸라의 집을 자주 방문했으며 에밀의 보트를 빌려 센 강에 있는 플라티아스의 작은 섬들에 가곤 했다. 여기서 그는 홀로 마을의 아름다운 정경을 감상하며 평화롭게 그림에 몰두할 수 있었다.

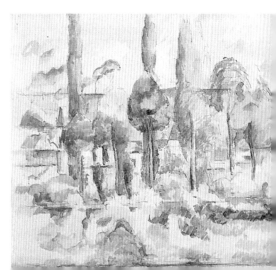

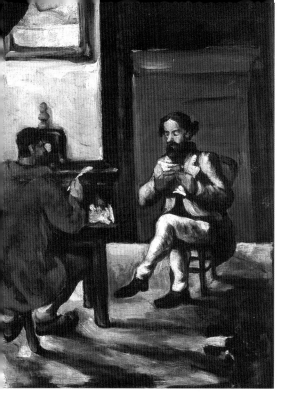

◀ 세잔, 〈졸라에게 책을 읽어주는 폴 알렉시스〉, 1869~1870년, 스위스, 개인 소장.
미완성된 이 작품은 센 강의 메당에 있는 졸라의 집 다락방에 몇 년 동안이나 잊힌 채 놓여 있었다. 폴 알렉시스는 졸라의 제자이자 비서로, 졸라와 함께 작품집 『메당의 밤』을 구상했다. 이는 졸라의 집에서 열렸던 당대의 지성인들과 예술가들의 모임에서 출발한 작품집이었다.

▼ 에두아르 마네, 〈졸라의 초상〉, 1868년, 파리, 오르세 미술관.
졸라는 마네의 작품에서 통일성과 힘을 감지했다. 그는 '본능적으로' 마네를 숭배했으며 자신의 많은 비평서들을 그에게 헌정했다.

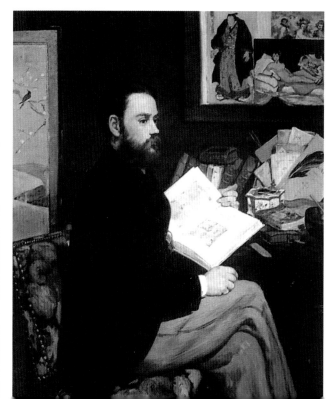

19

주류 미술계: 아카데미와 살롱

이 시기의 살롱 카탈로그를 보면 주류 미술계가 당황스러울 정도로 보수적인 경향이었다는 사실을 알 수 있다. 부르주아 계층이 점점 늘어나면서 작품의 주제는 부르주아들이 선호하는 가치를 담고 있어야만 했고, 주제 그 자체가 작품을 구성하는 예술적인 요소들보다 더 중요한 부분을 차지했다. 색채를 조화롭게 사용하는 것보다 화려한 효과를 자아내는 편이 더 칭찬을 받았고, 이러한 원칙을 따르지 않으려는 이들은 세 부류의 적과 싸워야만 했다. 이 세 부류의 적이란 대중, 비평가, 그리고 인정받은 화가들이었다. 창문을 통해 빛이 들어오는 스튜디오에 포즈를 취한 모델을 두고, 화가는 형태를 잡아내기 위하여 빛이 그림자로 바뀌는 부분을 그라데이션으로 표현했다. 아카데미 학생들은 고대 인물들의 조각상을 놓고 연습을 했으며, 변화무쌍한 명암의 깊이를 잡아내기 위해 그림자를 덧칠했다. 일단 이러한 방법을 익히고 나면, 그들은 모든 그림에 이 기법을 적용했다. 대중은 이러한 식으로 표현된 그림들을 보는 데에 너무나 익숙해져서 야외에서는 빛과 그림자의 그라데이션을 포착하기가 불가능하다는 사실을 잊어버렸다. 이러한 관점이 지배했던 때에, 에두아르 마네와 그의 파(派)의 발견, 즉 자연의 빛 아래서 풍경을 볼 때에 보이는 것은 단일한 대상이 아니라 눈앞에서, 아니 오히려 마음 안에서 떠오르는 다양하게 혼합된 톤이라는 사실을 발견해낸 것은 그야말로 진정한 혁명이었다.

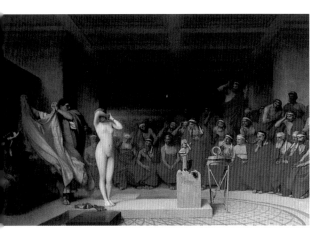

◀ 장-레옹 제롬,
〈배심원 앞에 선 프
리네〉, 1861년, 함부
르크 시립 미술관.
단 하나의 디테일도
놓치지 않고 포착한
부드러운 그림 같은
윤곽만을 선호하는
당대의 예술적 취향
은 결코 도전을 허락
하지 않았다.

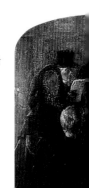

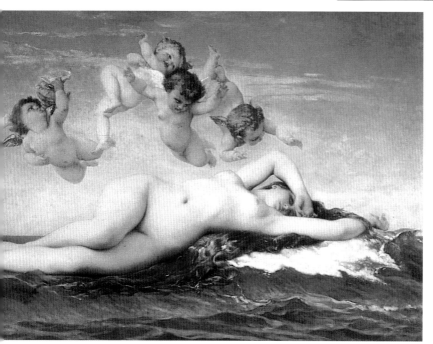

▲ 알렉상드르 카바넬,
〈비너스의 탄생〉, 1862년,
파리, 오르세 미술관.
1863년 공식 살롱에서
선보인 이 그림은 비평
가와 대중 모두의 찬사
를 얻어냈으며, 화가는
레종 도뇌르 훈장을 받
았고 보자르 앵스튀트에
입회 허가를 받았다. 신
화라는 주제 아래 뚜렷
한 관능미가 감춰진 이
그림은 나폴레옹 3세에
게 팔렸다.

◀ 조지 버너드 오닐, 〈여론〉,
1863년, 리즈, 시티 아트 갤러리.
이 그림은 전시회에서 자기들의
취향에 맞는 작품만 보기 바라는
대중의 우둔함에 대한 비판을 담
고 있다.

▲ 장-루이-에르네스트 메소니에,
〈파리 공격〉, 1870년, 파리, 오르세
미술관.
메소니에는 나폴레옹 3세의 공적을
소재로 삼은 화가들 중 가장 중요한
인물이었다.

1861년, 파리의 세잔

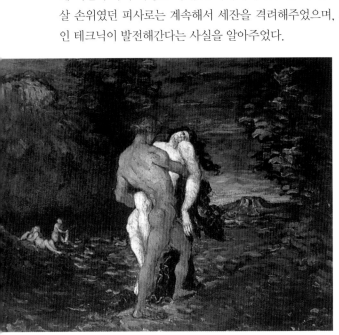

아들에게 재능이 있다는 사실을 납득하지 못했던 아버지와 기나긴 말싸움을 벌인 끝에, 폴은 파리로 갔다. 졸라는 세잔에게 파리라는 대도시로 올 것을 계속해서 간청해왔으며, 그를 간절히 기다리고 있었다. 그러나 산책을 하고, 루브르를 방문하고(루브르에서 그는 특히 카라바조, 벨라스케스, 베로네세를 찬탄했다), 살롱들을 찾아다니고 친구와 시간을 보내면서도, 세잔은 늘 지루함을 느꼈다. 아버지가 원했던 학교인 에콜 데 보자르에 입학 허가를 받지 못한 그는 아카데미 스위스에 들어갔다. 이곳은 남녀 모델들이 약간의 보수를 받고 화가들을 위해 포즈를 취해주는 자유로운 아틀리에였다. 작품이 검사를 받거나 고쳐 그려지는 일도 없었다. 엑스의 미술학교 친구인 누마 코스테에게 쓴 편지에서 세잔은, "나는 평온하게 일하고, 먹고, 잠을 잔다네"라고 썼다. 그러나 그가 카미유 피사로와 친분을 쌓게 되면서 파리 여행은 이 젊은 화가에게 중요한 의미로 다가왔다. 열살 손위였던 피사로는 계속해서 세잔을 격려해주었으며, 그의 예술적인 테크닉이 발전해간다는 사실을 알아주었다.

◀ 세잔, 《유괴》, 1867년, 케임브리지, 피츠윌리엄 미술관.
들라크루아의 낭만주의적인 영향을 강하게 받았다는 것이 이 작품의 특징이다. 수집가들의 손에 넘겨지기 전에 이 그림은 에밀 졸라의 소유였다. 자연주의로 대표되는 그의 성향을 생각해볼 때, 아마도 졸라는 이 그림의 과도한 낭만주의적 화풍을 좋아하지 않았을 것이다.

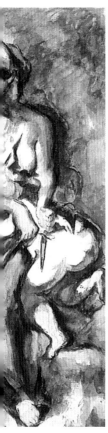

◀ 세잔, 〈메데이아〉, 들라크루아 모사, 1880∼1885년, 취리히, 쿤스트하우스. 이 작품은 들라크루아의 유명한 그림에서 영감을 얻은 것으로, 이아손에게 버림받은 메데이아가 복수심에 불타 두 아들을 죽이는 장면이다.

▼ 세잔, 〈들라크루아의 초상〉, 1870∼1871년, 아비뇽, 칼베 미술관.
1860년대 초반부터 세잔은 외젠 들라크루아에 대한 진정한 열정을 품고 있었다. 그는 자주 들라크루아를 인용하고 그림을 따라 그렸으며, 심지어 들라크루아가 충실한 제자들이 보는 가운데 위대한 대가들이 머무르는 천국으로 올라가는 모습을 담은 〈들라크루아의 승천〉을 그에게 바치기도 했다. 그러나 그 프로젝트는 스케치 단계를 벗어나지 못할 운명이었다.

▼ 세잔은 언제나 파리를 불편해했다. 여러 상황에서 파리는 그에게 자신의 예술적 재능에 대한 의심과 불신을 품게 했다. 이 그림은 사크레 쾨르 대성당과 웅장한 계단이다.

▶ 세잔, 〈흑인 스키피오〉, 1867년, 상파울루 미술관.
'흑인 스키피오'는 아카데미 스위스의 모델이었다. 모델은 슬픔이나 피로에 젖은 한 순간을 보여주듯이 구부려 기댄 자세이다. 피사로는 이 그림을 '걸작품'이라고 칭찬했다.

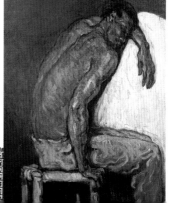

대주연(大酒宴)

이 작품은 1867년에서 1872년 사이
에 제작되었다. 졸라의 기록에 따르자면 세잔이 '대단한 그림을
구상하고 있던' 시기였다. 원래 세잔은 〈향연〉 이라는 제목을 붙
였지만, 비평가들에 의해 〈대주연〉이라고 다시 명명되었다. 현
재 개인 소장 중이다.

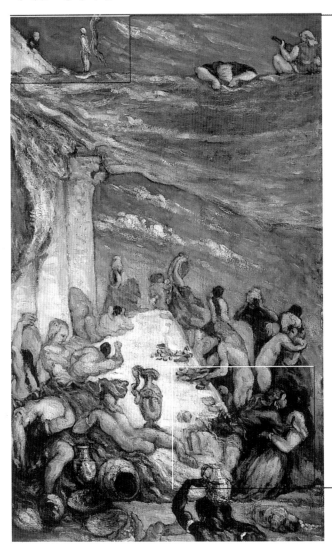

◀ 베로네세가 마치 연극 무대의 측면처럼 그렸던 왼쪽의 기둥 위에 있는 조각상은 세잔의 그림에서 양식화되었으며 푸른 하늘 전체를 배경으로 뚜렷한 색채의 대조를 보이면서 눈에 들어온다. 이러한 표현으로 그림은 색채가 일렁이는 훌륭한 작품이 된다.

▼ **파올로 칼리아리, 별칭 베로네세, 〈가나의 혼례〉,** 1563년, 파리, 루브르 박물관.
세잔은 베로네세의 작품을 숭배했다. 베로네세는 색채 사용이 뛰어났으며, 건축물을 그림으로 표현하는 방식을 개발해낸 장본인이자, 사소한 디테일들을 매혹적으로 표현할 줄 아는 화가였다.

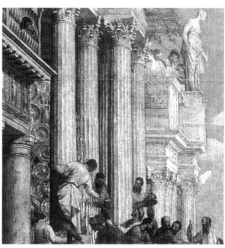

▲ 그림의 웅장한 구조물은 베로네세가 1563년에 그린 〈가나의 혼례〉의 영향을 확실히 받은 것이다. 세잔은 루브르 박물관을 방문하면서 종종 베로네세의 작품들을 관찰하고 연습했다.

◀ 전경의 인물 배치는 자신의 내면의 갈등을 그림 속의 인물들에게 투사하고자 했던 화가의 욕망을 보여준다. 찢겨진 듯한 불규칙한 윤곽은 세잔의 내면에서 일어나는 전투를 형상화하고 있다.

1863년, 낙선전

파리 살롱에서는 극도로 엄격한 심사위원들의 찬사를 받았던 극소수의 그림들만이 전시되었다. 그들은 아카데미의 규칙의 우월성만을 고수했다. 1863년에는 심사위원들이 특히 가혹해서, 제출된 그림 500점 중 반 이상을 떨어뜨렸다. 낙선된 화가들의 반발이 너무도 거셌기 때문에 정부와 기관에서는 샹젤리제에 전시 공간을 마련해주었다. 대중들이 낙선된 화가들의 작품을 평가할 수 있는 장소였다. 소위 '낙선전' 이라 불리게 된 이 전시회는 보수적인 미술기관에 대한 저항세력으로서 입지를 급격히 굳혔다. 낙선전은 미술계의 권위자들과 갈등을 겪던 예술가들의 작품이 전시될 수 있고, 비웃고자 했든 새로운 것을 보고자 했든 대중들이 방문할 수 있는 장소였다. 공식 살롱이 열린 지 두 주가 지난 5월 15일에 열린 이 '안티 살롱' 은 어떤 때에는 하루 400명에 이르는 파리 시민들을 끌어들였다. 현대적이고 개방적인 표현방식으로 기존의 도덕과 대중의 취향에 대한 분노를 표현했으며 예술적 개혁이라는 측면에서 가장 중요한 작품은 에두아르 마네의 〈풀밭 위의 점심〉 이었다. 마네가 붙인 원제는 '녹욕' 이다.

▼ 에두아르 마네, 〈풀밭 위의 점심〉, 1863년, 파리, 오르세 미술관. 마네는 파리 교외의 아르장퇴유라는 도시에서 센 강에서 목욕하는 사람들을 보고 이 작품의 영감을 받았다. 그는 대상들이 풍경 안에 자연스럽게 놓인 모습을 그리는 것이 화가의 목표라는 사실을 깨달았다.

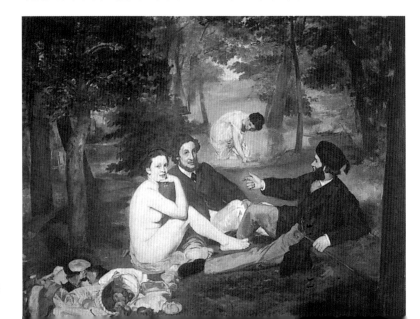

◀ 마르카토니오 라이몬디, 〈파리스의 심판〉(라파엘 모사), 뉴욕, 메트로폴리탄 미술관.
마네의 대부분의 작품들은 과거의 걸작들을 직접 이용하거나 자신의 여행 경험 등에 비추어 변용한 것이다.

▼ 에두아르 마네, 〈올랭피아〉, 1865년, 파리, 오르세 미술관.
티치아노의 〈우르비노의 비너스〉에서 영감을 받은 이 그림은 과거의 거장들의 방식을 정면으로 거부한다. 대중들의 눈에 그림의 여인은 뻔뻔스러운 눈빛의 창녀로밖에 보이지 않았다.

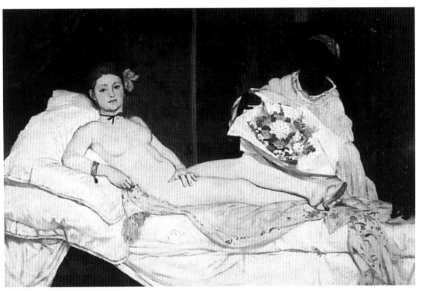

◀ 1865년 5월 『르 샤리바리』에 실린, 상이 캐리커처한 마네의 올랭피아.

▶ 제임스 맥닐 휘슬러, 〈하얀 소녀〉, 1862년, 워싱턴, 내셔널 갤러리.
휘슬러의 그림이 살롱에 전시되었을 때, 미국의 한 비평가는 이 여인이 "늑대 가족을 밟고 서 있는데, 까닭은 알 수 없다"라고 평했다.

아실 앙프레르

1869년에서 1870년에 걸쳐 그려진 이 그
림은 엑스 출신이자 세잔의 선배 화가인 아실 앙프레르의 초상화이
다. 현재 파리의 오르세 미술관에 소장되어 있다.

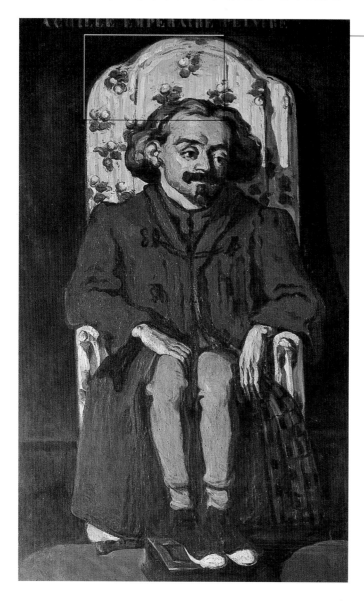

◀ 세잔은 난쟁이 같은 몸에 비해 머리가 커서 비율이 맞지 않는 앙프레르를 그의 다른 그림에서도 자주 보이는 의자를 배경으로 하여 통치자와 같은 위엄 있는 자세로 나타내었다. 아버지인 루이 오귀스트의 초상에서도 비슷한 꽃무늬의 안락의자가 등장한다.

▶ 알빙 스토크의 이 캐리커처는 폴 세잔과 1870년의 살롱에서 낙선된 그의 두 작품을 나타낸다. 세잔은 기자인 스토크에게 "스토크 씨, 나는, 나는 말이오…… 내 의견을 말할 용기는 있다오"라고 말했다.

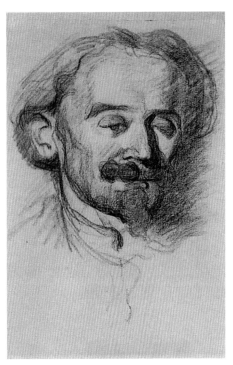

▲ 세잔, 〈아실 앙프레르〉, 1869~1870년, 바젤, 동판화 전시관.
세잔은 앙프레르를 이렇게 추억했다. "강철 같은 신경과 불타는 영혼, 뒤틀린 육체 안의 쇠붙이 같은 자존심. 망가진 난로에서 타오르는 천재의 불꽃."

▶ 세잔, 〈아실 앙프레르〉, 1869~1870년, 파리, 루브르 박물관.
신체적 장애에도 불구하고 앙프레르의 머리는 '훌륭한 기사'의 머리 같았다. 이마는 높이 솟았으며 머리칼이 길었다. 세잔은 그의 잘생긴 얼굴과 길고 가느다랗고 섬세한 손을 인상적으로 묘사했다.

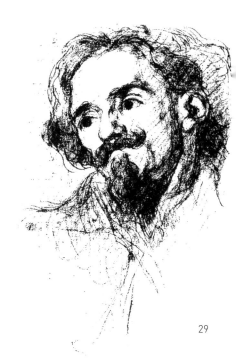

29

나폴레옹 3세의 웅대한 계획

나폴레옹 3세는 점점 드높아가는 상위 부르주아들의 요구를 만족시키고 노동계급의 생활환경을 개선시키기 위해 프랑스 경제에 활기를 불어넣기로 결심했다. 프랑스 전역에 산업화의 물결이 밀어닥쳤다. 철도와 운하, 항구가 지어지고 새로운 광산들이 생겨났으며 건축 산업이 확장되었다. 이러한 건축 산업의 번창으로 부르주아들은 프랑스의 경제에서 결정적으로 중요한 역할을 떠맡게 되었으며, 일반 프롤레타리아 계급도 자신들의 권리를 주장하기 시작했다. 1864년에 노동자의 파업권이 법적으로 승인을 받았으며 저마다의 조직과 개인적인 자유를 기반으로 한 노동자 조합을 형성하려는 움직임이 늘어가고 있었다. 나폴레옹 3세는 이러한 상황에서 일어날 수 있는 사회적인 분쟁을 최소화하기 위해서는 위대한 프랑스 식민 제국을 위한 기반을 건설해야 할 필요가 있다는 사실을 깨달았다. 나폴레옹 3세의 통치 기간 동안 프랑스는 알제리를 병합하고, 세네갈과 소말리아에 새로운 식민 본부를 건설했으며, 인도차이나를 식민지화하기 시작했다. 이 야심찬 대외 정책은 유럽 최고의 프랑스라는 위치를 되찾겠다는 목표를 최우선으로 삼으며 이루어졌다. 그러나 유럽에 강력한 민족국가들이 속속 등장하면서, 이러한 팽창 정책은 결국 나폴레옹 3세의 개인적인 힘을 강하게 하기보다는 약화시키는 결과를 낳고 말았다.

▲ 19세기 중반 샹젤리제의 모습. 상팽이 제작한 판화로 모스크바의 푸슈킨 미술관에 소장되어 있다. 별 모양으로 중심을 향해 모여드는 긴 대로는 아름다운 전망을 형성한다.

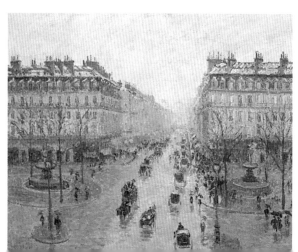

◀ 카미유 피사로, 〈오페라 거리〉, 1898년, 모스크바, 푸슈킨 미술관. 조르주-외젠 오스만의 대규모 개혁 사업의 일부로 조성된 오페라 거리는 인상주의 화가들의 그림에서 가장 자주 등장하는 소재였다. 그러나 세잔은 이 빛의 도시와 결코 친숙해지지 못했고, 점점 더 도시에서 멀어진 곳에서 평온을 찾게 되었다.

오스만과 빛의 도시

나폴레옹 3세는 파리를 현대적이고 웅장한 수도로 탈바꿈시키고자 했다. 이러한 목적을 위해, 1853년부터 1869년까지 파리 지사였던 조르주-외젠 오스만은 파리 시의 낙후된 구역을 헐어버리고 대로와 넓은 광장을 건설했으며 새로운 교외 지역을 탄생시켰다. 이로써 대중의 질서 유지를 위한 중요한 문제점 하나가 해결되었다. 이러한 도시 정비의 결과로, 폭동이 일어나는 경우에도 신속하고 엄격한 군대의 이동이 가능해졌던 것이다. 그리하여 파리는 '빛의 도시'가 되었다.

◀ 오스만은 최초로 파리의 중심부에서 과거의 흔적을 없애버리고 미래를 위한 새로운 거리들을 설계한 '예술가이자 파괴자'였다.

▼ 세잔, 〈쥐시외 가에서 본 와인 저장소〉, 1872년, 개인 소장. 세잔은 쥐시외 가 45호의 검소한 아파트에 얼마간 머무른 적이 있었다. 그곳에서 그가 보고 경험한 파리는 동료 화가들이 즐겨 그렸던, 사람들로 가득 찬 생기 있는 도시와는 달랐다.

31

사진술의 탄생과 나다르

▼ 나다르, 〈팡테옹〉,
1854년.
나다르는 처음에 파
리의 예술적이고 문
학적인 분위기를 염
두에 두고 270인의
유명인사의 얼굴을
함께 담을 수 있는
석판화를 제작하려
했으며, 어떻게 제작
할지 골몰하다가 사
진술에 이끌리게 되
었다. 이 작품을 제
작하기 위해 그는 수
도 없이 많은 초상화
와 캐리커처를 그리
고 스케치를 했다.

진정한 사진술의 아버지가 누구인가 하
는 문제는 사진을 공부하는 학생들에게 있어 오랫동안 열띤 논쟁
의 주제가 되어왔다. 그러나 1839년 공식적으로 선포된 바에 따르
면 다게르가 최초로 효율적인 사진 제작법을 개발해낸 것으로 되
어 있다. 가명인 나다르라는 이름으로 더욱 잘 알려진 가르파르-
펠릭스 투르나숑은 사진이라는 분야에서 가장 독특한 인물 중 하
나로 알려져 있으며, 그는 19세기 후반에 미술에도 지대한 영향을
미쳤다. 신문과 잡지에 실린 캐리커처는 그의 성격이 지닌 생생한
비판정신과 날카로운 관찰력을 잘 드러내준다. 1854년에 그는 파
리생라자르가(街) 113호에 스튜디오를 열었고, 스튜디오의 조명을
최대한 사용하여 초상사진 찍는 일에 몰두하였다. 눈부신 조명에
서 생기는 그림자 덕분에 얼굴 표정이 생생하게 살아났고, 이는 뒤
배경이 없는 상태에서 더욱더 강조되는 효과를 낳았다. 나다르는
또한 항공사진들도 여러 장 찍었는데, 열기구에 올라 파리의 이곳
저곳을 촬영했다. 항공사진을 통해 예술가들은 불규칙하고 비스듬
한 선과 파리 곳곳의 풍경들을 볼 수 있었다. 이는 현실을 인식하
는 새로운 방법이었다.

▶ 첫 번째 인상주의
전시회는 1874년 카
퓌신 대로 35번지에
있던 나다르의 낡은
스튜디오에서 열렸
다. 이 사진은 1860
년에 촬영되었다.

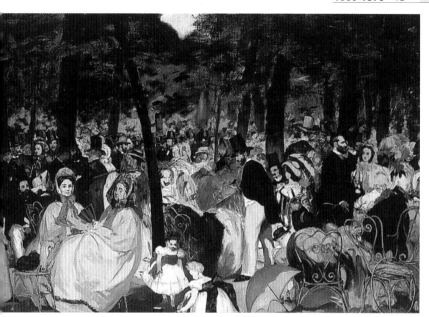

▶ 강렬한 인상을 주는
이 사진 속 인물은 나
다르의 아내인 에르네
스틴으로, 1900년경에
촬영됐다. 대상에 충실
한 이미지와 함께 인상
적인 힘을 전달하는 사
진 기술이 감동적인 결
과를 낳았다.

▲ 에두아르 마네, ⟨튈르리
정원에서의 음악회⟩, 1862
년, 런던, 내셔널 갤러리.
이 그림의 인물들은 (흔들린
사진처럼) 뭉개져 보이거나
독특하게 화면 구도 밖으로
잘려 있다. 이는 마치 움직
이는 인물을 담은 스냅사진
의 효과를 자아낸다.

▶ 나다르가 촬영한 이 사진은 화학자
외젠 슈브뢸의 100세 때의 모습을 담고
있다. 그는 색채의 작용에 대해 중요한
글을 썼으며, 이는 인상주의 화가들에
게 이론적인 배경을 제공해주었다.

탄호이저 서곡

바그너의 음악에 영감을 받은 이 그림은 1869년 경에 그려졌으며, 그림의 모델로 추측되는 누이동생 로즈에게 선사되었다. 미술품 딜러인 앙브루아즈 볼라르에게 팔리기 전까지 그림은 로즈가 간직하고 있었으며, 현재는 상트페테르부르크의 에르미타주 미술관에 있다.

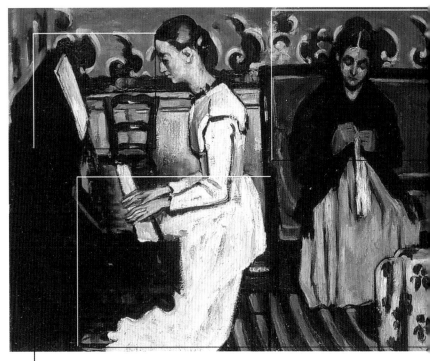

◀ 바그너의 오페라 '탄호이저'는 독일의 전설을 바탕으로 한 줄거리로 구성되어 있으며 사랑을 통한 구원이라는 주제를 담고 있다. 기사이자 시인인 탄호이저는 베누스 여신의 노여움을 사서 교황조차 사해줄 수 없는 영원한 형벌을 선고받는다. 엘리자베트라는 여인이 그를 구하기 위해 죽으면서 탄호이저는 구원을 받는다.

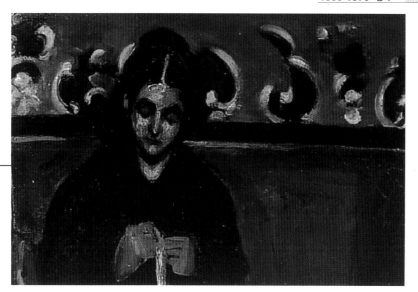

▲ 이 그림에는 몇 가지 판본이 있는데, 아마 이것이 가장 최종 판본일 것이다. 세잔은 부르주아 가정의 평온한 모습을 담아냈다. 앞선 판본의 그림들에는 남성 인물들이 주로 그려졌지만, 이 그림은 전체적으로 여성적인 분위기를 풍긴다. 피아노 앞에 젊은 여성이 앉아 있고 뒤에는 바느질을 하는 다른 여성이 있다. 세잔은 다른 작품들, 특히 초상화나 정물화에서처럼 기하학적인 무늬가 있는 배경을 그려 넣어서 공간을 두드러지게 묘사했다.

▼ 한 여인은 옷을 깁고 있지만 다른 한 여인은 예술가의 삶을 꿈꾸고 있는 듯, 피아노를 연주하고 있다. '탄호이저'의 엘리자베트와 베누스 여신처럼 두 인물은 각자 자신의 세계에 몰입하고 있다. 화가는 서로 가까이 있으면서도 동떨어져 있는 것처럼 보이는 이들이 각자의 재능을 꽃피울 수 있도록 서로에게 공간을 부여했다.

도미에와 캐리커처

폴 세잔은 이렇게 선언한 바 있다. "현실과 마주쳤을 때, 나는 매우 어리긴 했지만 도미에에 열광했다." 마르세유에서 유리 직공의 아들로 태어난 오노레 도미에는 1816년 가족과 함께 파리로 왔다. 세잔처럼 그도 아카데미 스위스에 다녔으며 초기에는 주로 석판화와 드로잉에 몰두했다. 처음에 도미에는 『라 캐리커처』지의 공동 발행인이었으나, 그림에 힘을 얻어 잡지가 맹렬한 정치적 공격을 펼치게 되면서 비난에 휩싸였고, 결국 잡지는 폐간을 맞게 된다. 그러나 검열에 대한 도전정신은 곧바로 『르 샤리바리』라는 새로운 잡지로 이어졌고, 도미에는 정치와 사회에 대한 통렬한 비판을 담은 여러 편의 캐리커처를 실었다. 젊은 도미에는 기교가 뛰어났고 생동감 있는 선을 그릴 줄 알았으며 그 당시에 유행하던 과학적 풍조에 따라 골상학적으로도 정확하게 인물을 묘사했다. 겨우 주먹 하나 크기가 될까 말까 한 크기의 뚜렷한 인물 그림을 보고, 도미에가 일러스트를 맡았던 잡지의 문학 부문 편집장이었던 발자크는 그에 대해 "파리의 새로운 부르주아 미켈란젤로"라고 말했다. 그의 조형적인 힘이나 도덕적인 열정, 리얼리즘, 비전에서 미켈란젤로의 흔적이 느껴진다.

▲ 초상 사진을 찍기 위해 포즈를 취하는 사람들은 적어도 20분 이상 꼼짝 않고 앉아 있어야만 했다. 1840년에 도미에는 이런 오랜 포즈 시간을 조롱하는 일련의 석판화를 실었는데, 그중 하나의 제목은 '인내심은 엉덩이의 미덕'이었다.

▶ 쥘 쉐레, 〈팔레 드 글라스를 위한 포스터〉, 1894년, 파리, 장식 미술관. 쉐레의 포스터에서는 구도의 역동성과 강렬한 색채의 혼합이 돋보인다.

◀ 오노레 도미에, 〈나다르가 사진을 예술의 경지로 끌어올리다〉, 1862년, 보스턴 미술관. 도미에는 나다르가 열기구를 타고 작업에 열중해 있는 모습의 판화를 실었다. 모든 건물에 '사진술'이라는 단어가 붙어 있다.

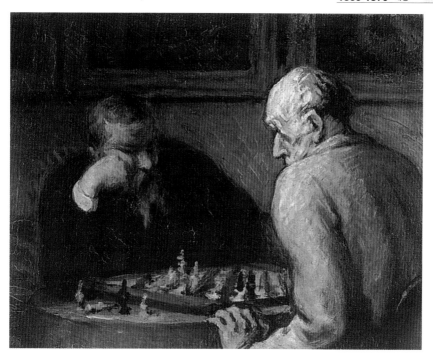

포스터

19세기의 수많은 기술적 개혁은 광고 포
스터의 탄생과 맥을 같이했다. 특히 석판
화 기술과 그중에서도 다색(多色) 석판술
의 도입(1836)으로, 돌로 된 판에 여러 가
지 색의 잉크를 사용한 인쇄로 컬러 인쇄
가 가능해졌다. 두 가지 색깔을 이용한 최
초의 다색 석판술 실험에 이어 쥘 쉐레
(1836~1932)가 이 기술을 완성시켰으며,
1866년에는 여러 장의 컬러 포스터를 제
작해냈다. 아피슈(affiches)라고 불렸던 커
다란 포스터들은 매력적인 그림과 독특하
고 장식적인 글자체가 특징이었다. 산업화
가 점점 진행되면서 무엇보다 포스터가
갖춰야 할 점은 간결하면서도 심리적으로
설득력을 갖게 하는 것이었다. 글씨 부분
은 간단하고 디자인은 눈길을 끌어야만
했다.

▲ 오노레 도미에,
⟨체스 두는 사람들⟩,
파리, 프티 팔레 미술관.
다른 그림에서도 그렇듯
이 도미에는 화폭에 인
물들의 상반신만을 담아
서 손동작과 얼굴 표정
을 나타나는 데에 주력
했다.

▼ 오노레 도미에,
⟨판화 애호가들⟩,
로테르담, 보이만스
반 뵈닝헨 미술관.
아마도 실존 인물들을
모델로 한 듯하며, 완전
히 몰두한 눈빛의 이런
인물들은 당시에 상당히
보편적인 모습이었다.

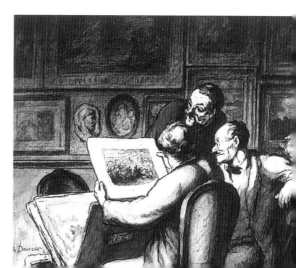

세잔과 플로베르

클로드 모네는 세잔을 '미술계의 플로베르'라고 묘사했다. 사실 세잔은 플로베르에게 완전히 매혹되어 있었기 때문에, 〈묵주를 든 노파〉에서 특징적으로 나타나는 붉은색과 푸른색의 중간 색조가 플로베르의 색이라는 표현을 했다. 세잔과 플로베르 둘 다 길고 고통스러운 창작 시절을 겪었고 예술적으로 비슷한 이론을 가지고 있었다. 세잔이 그림에서 그러하였듯이(특히 초기 작품에서), 플로베르는 자신의 기질에 있는 낭만주의적인 성향을 억누르고, 자신의 소설에서 현실적인 요소와 상상적인 요소를 결합하려고 노력했다. 이와 비슷하게, 세잔도 주신제적인 주제(〈대주연〉), 유혹의 이미지(〈나폴리의 오후〉), 그리고 악마적인 이미지(〈성 안토니우스의 유혹〉, 1870년, 취리히, E.G. 뷔를리 컬렉션)에서 영향을 받았다. 이는 모두 플로베르의 소설에서도 나타나는 특징적인 주제이며, 세잔의 성향이 플로베르와 얼마나 가까운지를 보여준다. 부르주아 사회의 위기, 개인적 가치의 붕괴와 하락은 세잔보다도 플로베르의 마음속에 씻을 수 없는 깊은 흔적을 남겼다. 세잔은 초기부터 사회와 동떨어져 고독 속에 침잠하는 것을 즐겼기 때문이었다. 이러한 혐오감으로 인해 세잔은 더욱더 가치관의 혼란을 느끼게 되었으며 그의 그림에서는 이러한 특징이 점점 강해졌다.

▲ 나다르가 1870년에 촬영한 이 사진의 주인공은 귀스타브 플로베르이다. 막심 뒤 캉은 그를 "젊고, 키가 몹시 크고, 매우 건장하며 눈꺼풀이 두텁고 튀어나온 눈에 통통한 뺨, 거칠게 늘어진 콧수염에 혈색이 좋은 사람"이라고 묘사했다.

◀ 세잔, 〈나폴리의 오후〉, 1875~1877년, 캔버라, 오스트레일리아 국립 미술관.
세잔은 유혹의 함정에 빠진 흔한 장면을 마치 '향수에 푹 젖은' 것처럼 보이는 관능적인 이미지로 나타냈다.

◀ 세잔, 〈교살당한 여인〉, 1872년경, 파리, 오르세 미술관.
이 그림은 끔찍한 실제 사건을 바탕으로 그려졌을 것이다. 세잔은 〈탄호이저 서곡〉에서 그려진 순종적인 중산계급의 여인과 다른, 어떤 특정한 유형의 여인을 처벌하고 싶었던 듯하다.

▼ 세잔, 〈묵주를 든 노파〉, 1895∼1896년, 런던, 내셔널 갤러리. 세잔은 한 편지에서 이렇게 썼다. "묵주를 지닌 이 나이 든 여인을 그릴 때 나는 플로베르의 색깔을 보았다네. 이 훌륭한, 푸른빛을 띤 적색이 나를 유혹하고, 내 영혼 안에서 내게 노래를 불렀다네."

발자크와 『미지의 걸작』

오노레 드 발자크의 이 유명한 소설은 일반 대중들 사이에서보다 예술가들 사이에서 더 유명하다. 마티스, 그리고 1931년에 이 책에 대해 그림을 그린 적이 있는 피카소가 이 소설을 좋아했다. 누구보다도 세잔은 이 소설에 너무나 몰입해서 자기 자신을 프레노페르라는 인물과 동일시했는데, 프레노페르는 "진실을 찾기 위해 계속해서 노력하다가 어둡고 불투명한 곳에 떨어지고 마는" 인물이다. 1600년대에 프랑스에서 가장 유명한 화가인 프레노페르는 몇 년 동안이나 하나의 그림에 매달려 일하면서 끝낼 생각조차 하지 않았다. 이 소설에 대해 피카소는 이렇게 논평했다. "너무나 여러 가지 진실이 있기 때문에, 그것들을 하나로 모으려하다가 어둠 속에 떨어지는 것이다."

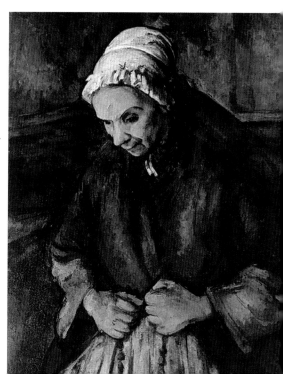

세잔, 〈목욕하는 여인들〉, 부분, 1874~1875년, 누욕, 메트로폴리탄 미술관

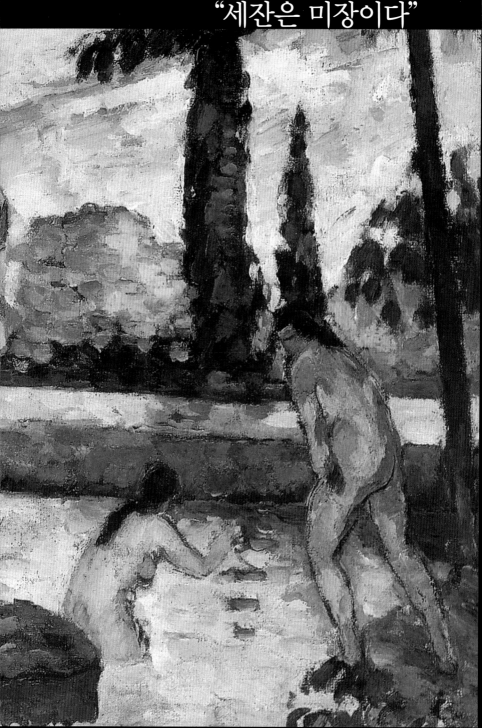

오르탕스 피케와의 만남

엑스에서 한동안 틀어박혀 지낸 후, 세잔은 1869년 겨울 파리로 되돌아왔다. 그가 솔리니에서 쥐라로 온 19세의 젊은 모델인 오르탕스 피케를 만난 것은 대강 그 무렵이었다. 오르탕스는 키가 크고 사랑스러웠으며, 갈색 머리칼과 크고 검은 눈동자에 피부가 깨끗한 여인이었다. 그녀보다 열두 살 많았던 세잔은 그녀와 사랑에 빠졌다. 그들은 관계를 숨긴 채 비밀리에 동거하기로 결심했다. 아들인 폴이 태어나고 난 뒤에도 그들은 동거 사실을 가족에게, 특히 세잔의 아버지인 루이-오귀스트에게 비밀로 했다. 아들이 지참금도 없는 여자와 결혼한다는 사실을 결코 승낙하지 않을 것이 분명했기 때문이었다. 폴 세잔의 삶에 일어난 이러한 변화들은 지극히 개인적인 일이었을 뿐, 그의 예술이나 오래된 친구들과의 관계에 영향을 끼치지는 않았다. 세잔의 말을 빌면 오르탕스는 경솔하고 약간 천박했던 모양이었다. 그녀가 사랑하는 것은 '파리와 레모네이드' 뿐이었다. 그러나 오르탕스는 늘 곁에 있어주는 참을성 있는 모델이었으며, 다양한 포즈를 취한 그녀의 모습은 여러 그림에서 나타난다. 포즈는 점점 더 보는 이와 거리를 두고 추상적으로 변해갔으며, 세잔은 일부러 인물을 극도로 단순화시켜 매우 현대적인 효과를 자아냈다.

▼ 세잔, 〈화가의 아들의 초상과 습작〉, 1878년, 빈, 알베르티나 미술관.
아들인 폴은 1872년 1월 4일에 태어났다. 세잔이 아들을 그린 많은 초상화들 중에서, 아들이 안겨준 기쁨을 이렇게 감동적으로 드러내는 작품은 흔치 않다.

▲ 세잔, 〈머리를 풀어 내린 소녀〉, 1873~1874년, 개인 소장.
오르탕스가 포즈를 취했을 듯한 이 작은 초상화는 몇 안 되는 유화 습작 중의 하나로, 이후 여러 명의 목욕하는 사람들을 그린 그림의 밑바탕이 된다.

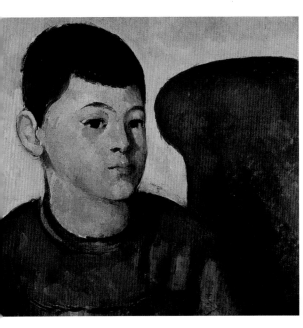

◀ 세잔, 〈화가의 아들의 초상〉,
1883~1885년, 파리, 오랑주리
미술관.
아이를 오랫동안 억지로 앉혀놓
을 수 없었기 때문에 세잔은
1880년까지 아들을 그릴 때 연
필로 스케치만 했다. 그러나
1880년 이후부터는 폴이 몇몇
유화 작품에 등장하게 되며,
1888년에는 유명한 〈마르디 그
라〉에서 광대인 아를캥 분장을
하고 포즈를 취했다. 그 그림은
현재 모스크바의 푸슈킨 미술관
에 있다.

▶ 세잔, 〈온실의 세잔
부인〉, 1891~1892년,
뉴욕, 메트로폴리탄
미술관.
오르탕스는 규칙적으
로 남편의 모델이 되
어주었다. 스물네 점의
채색된 초상화(주로 상
반신만 잡은 구도였다)
와 수십 장의 드로잉
이 그녀를 모델로 한
것으로 알려져 있다.
이 그림은 오르탕스를
그린 작품 중에서도
가장 유명한 것의 하
나이다. 나무줄기와 팔
의 곡선에 의해 배경
과 전경이 하나로 나
타난다. 미완성의 이
그림은 독창성이 깃든
부드러움과 우아함을
보인다.

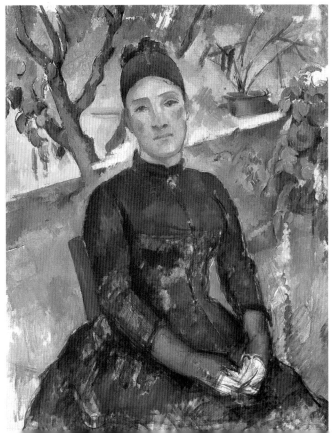

1870년, 보불전쟁의 발발

자유와 민주주의의 1848년 혁명이 실패로 돌아간 후, 게르만 국가들을 하나로 통합할 필요성이 더욱 강해졌다. 19세기 후반에 독일은 눈부신 산업 성장을 이룩해 유럽 대륙에서 경제적으로 가장 발전한 나라가 되었다. 게르만 국가들의 통일은 프러시아를 주축으로 이루어졌다. 사실상 카이저 빌헬름 1세와 그의 열정적이고 권위적인 총리였던 오토 폰 비스마르크 공작이 이룩한 프러시아 제국이 여러 차례의 전쟁과 합병을 겪으면서 그대로 독일 제국이 된 것이었다. 오스트리아를 독일에서 배제하려는 전투에서 이긴 후에(합스부르크 왕조는 항상 독일 통일에 커다란 장애물이었다) 프러시아는 자신의 힘이 날로 증대한다는 사실을 깨달았다. 나폴레옹 3세 치하의 프랑스는 유럽 대륙의 한복판에서 프러시아가 주도하는 강력한 독일 연방이 차츰 형성되어가는 과정을 불안에 떨며 지켜보았다. 프랑스는 또한 이러한 통일 과정이 지속되면서 동쪽 국경이 매우 위험해진다는 사실을 알게 되었다. 한편 비스마르크는 프랑스와의 전쟁을 피할 수 없는 일이라고 생각했으나 마치 프랑스가 침략국인 것처럼 보이도록 책략을 썼고, 게르만 민족주의의 이름으로 징병을 실시했으며, 내부적 동의를 얻어내는 데 성공했다. 1870년, 민족주의적인 반대 세력에서 형성된 긴장이 팽배한 가운데, 나폴레옹 3세는 덫에 걸려들었으며 7월 19일 프러시아와의 전쟁을 선포했다.

▲ 프러시아 지주 가문에 속한 유서 깊은 귀족의 자손인 오토 폰 비스마르크는 통일된 국가의 정체성이 지니는 중요성을 매우 잘 이해하고 있었으며 독일을 위대하고 강력하게 만들고자 하는 결연한 의지를 지니고 있었다.

◀ 1870년 9월 4일, 세당 전투에서의 패배 이후 프랑스 국민은 나폴레옹 3세의 퇴위를 요구했다. 이 그림은 군중들이 재판소에 몰려들어 공화국의 선포를 요구하는 장면이다.

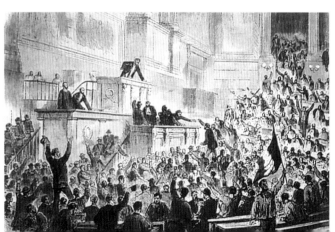

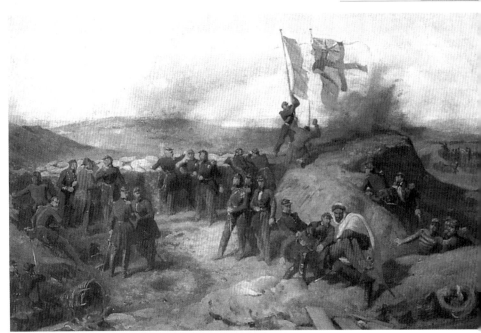

▲ 장비를 보다 잘 갖추고 더 정비된 프러시안 군대는 1870년 9월 2일 세당에서 프랑스 군대를 격파했다. 나폴레옹 3세와 그의 군대는 항복해야만 했다.

▶ 피에르 퓌비 드 샤반, 〈풍선〉, 1871년, 파리, 오르세 미술관. 전쟁은 예술가들을 깊은 슬픔과 고독에 빠지게 하였다.

◀ 이 만화는 나폴레옹 3세와 무법자들이 판자 위에 서 있는 교황 피우스 9세의 세속권을 지키려고 하는 모습을 보여준다.

목매단 사람의 집

세잔은 1873년경에 이 그림을 그렸으며 1874년 열린 첫 번째 인상주의 전시회에 출품했다. 이 그림은 그의 예술적인 이력에 있어 매우 중요한 작품으로 평가받는다. 이작 드 카몽도가 유증으로 남긴 덕분에 현재 파리의 오르세 미술관에 소장되어 있다.

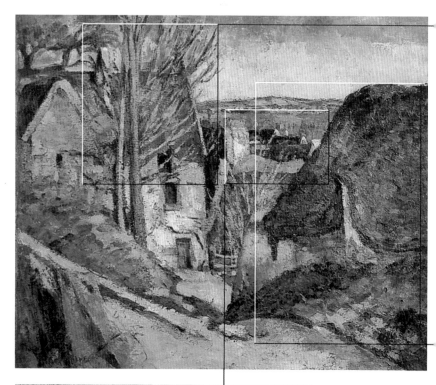

◀ 전경에 있는 두 채의 집 사이로 오베르의 풍경이 간신히 보이며, 보는 이의 시선은 마치 바늘구멍을 통해 들여다보듯이 후경으로 끌린다. 세 개의 나란한 면이 각각 전경, 중경, 배경을 나타내고 있으며, 이 면들은 빛의 균일한 분포에 의해 통합되어 있다.

◀ 원근법의 사용으로 관람객의 눈이 배경으로 이끌리게 되는 대부분의 인상주의 그림에서와 달리, 여기서는 왼편의 벽이 관람객의 시선을 붙잡는다.

▲ 카미유 피사로, 〈퐁투아즈의 에르미타주 길〉, 1874년, 개인 소장. 피사로는 세잔에게 반드시 윤곽선에 의한 형태에 주의를 기울일 필요는 없다는 것을 가르쳤다. 형태는 다른 수단, 즉 색채에 의해서도 결정될 수 있기 때문이다.

◀ 두텁고 거칠게 펴 바른 물감은 단단한 형태를 표현하려 했던 세잔의 의도를 드러낸다. 배경에 보이는 마을의 붉은색과 검은색 지붕들에 비하여, 오른편의 오두막집은 거의 눈에 띄지 않는다.

전쟁과 예술가들

그 당시, 보불전쟁에 대한 예술가들의 반응은 가지각색이었다. 마네, 드가, 르누아르는 군대에 지원했다. 피사로는 프러시안 군대가 들이닥칠 때까지 루브시엔에 머물렀다가 영국으로 몸을 피했으며 모네도 마찬가지였다. 세잔은 파리를 떠나 엑상프로방스에 잠시 머물렀다가 아내 오르탕스와 아들 폴과 함께 마르세유 근처의 에스타크로 갔다. 1871년 1월 5일, 프러시안 군대가 파리를 폭격하기 시작했다. 파리의 상황은 심각해졌다. 비축된 식량이 다 떨어져가고 기아와 전염병이 만연했다. 마네가 아내에게 보낸 편지를 보면, 먹을 것이 없어 사람들은 고양이, 개, 심지어는 쥐까지도 먹었고 말고기는 운이 좋은 몇몇 사람들만이 먹을 수 있었다고 한다. 한편, 모네와 피사로는 런던에서 잦은 만남을 가졌으며 영국에서 보낸 시간은 두 화가 모두에게 유익했다. 영국의 회화, 특히 윌리엄 터너와 존 컨스터블의 작품은 그들의 화풍에 상당한 영향을 끼치게 되었다. 또한 중요한 컬렉터이자 미술상이었던 폴 뒤랑-뤼엘도 런던으로 이주하여 상당한 양의 프랑스 화가들의 작품을 갖춘 갤러리를 뉴본드가(街)에 열었다.

▼ 클로드 모네, 〈생라자르 역〉, 1877년, 런던, 내셔널 갤러리. 이 그림은 모네가 전쟁을 피해 런던에 있는 동안 본 터너의 〈비, 증기, 그리고 속도-대서부 철도〉의 영향을 받았을 것이다.

▶ 클로드 모네, 〈얀단의 얀 강〉, 1871년, 개인 소장. 영국에서 마침내 프랑스로 돌아오기 이전에 모네는 네덜란드를 방문했고, 그림 같은 풍차와 낮은 지대 위로 보이는 하늘의 광대함, 운하 와 강을 통한 교통과 수면 바로 위에 지어진 것 같은 집들에 매혹되었다. 이러한 '북유럽적인' 경험 이후, 그의 작품에서 드러나는 빛은 더욱 깊어졌다.

▲ 카미유 피사로, 〈햄프턴 궁전의 들판〉, 1891년, 워싱턴, 내셔널 갤러리. 피사로는 말했다. "모네와 나는 열정으로 가득 차 있었다. 우리는 자연에서 작업했지만…… 박물관도 방문했다."

▼ 클로드 모네, 〈템스 강과 국회의사당〉, 런던, 내셔널 갤러리. 이 그림은 모네가 1870년 전쟁 발발 직후 영국에 도착했을 때인 1871년에 그려졌다. 모네는 여러 차례의 영국 여행에서 그린 습작들에서 런던의 안개 낀 하늘을 그렸다.

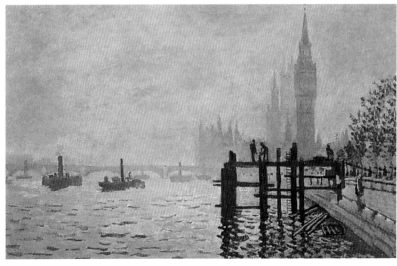

오베르쉬르우아즈에서
피사로를 만나다

오베르쉬르우아즈는 파리에서 약 30킬로미터 떨어진 작은 마을로, 지금은 빈센트 반 고흐가 자살한 장소로 널리 알려져 있는 곳이다. 언덕과 골짜기들로 둘러싸인 오베르는 화가들이 '야외의 탁 트인 곳에서' 사색에 잠기고 그림을 그릴 수 있는 곳이었다. 세잔은 가족과 함께 이곳에 와서 동종요법 의사이자 예술 애호가이며 피사로의 친구인 폴-페르디낭 가셰 박사의 집에 머물렀다. 가셰 박사는 친구들을 대접하는 것을 좋아했으며, 둘은 예술에 관해 오랜 시간 동안 대화를 나누곤 했다. 그는 또한 자신을 방문하는 화가들에게 에칭을 하는 데 필요한 도구들, 석판, 프레스, 동판 등을 제공해주었다. 세잔은 이곳에서 처음이자 마지막으로 에칭을 시도해보았다. 오베르는 세잔에게 예술적 전환점이 되었다. 피사로와 가까이 지내면서 세잔은 환상적이고 공상적인 주제들이나 파리의 우울한 풍경 같은 주제를 버렸으며, 그가 사용하는 색채들은 가볍고 밝아졌다. 세잔은 더 이상 크고 네모진 팔레트 나이프를 쓰지 않고 가느다랗고 유연한 나이프를 사용했으며, 따라서 물감을 가볍고 섬세하게 사용해 칠하여 뛰어나리만치 조화로운 그림들을 그려냈다.

▲ 빈센트 반 고흐, 〈폭풍우 치는 하늘 아래의 옥수수 밭〉, 암스테르담, 반 고흐 미술관.
1890년 7월 27일, 오베르에 온 두 달 후 반 고흐는 옥수수 밭에서 권총으로 자살했다.

▼ 카미유 피사로, 〈붉은 지붕들〉, 1877년, 파리, 오르세 미술관.
피사로가 짧은 붓놀림을 이용해 공기의 떨림을 잡아내며 윤곽선을 이끌어낸 반면, 세잔은 밀도 있고 농익은 색채로 풍경을 '구성'하고 형성해냈다.

▲ 카미유 피사로, 〈화가의 초상〉, 1873년, 파리, 오르세 미술관.
세잔은 피사로에게 애정 어린 존경심을 느끼고 있었다.

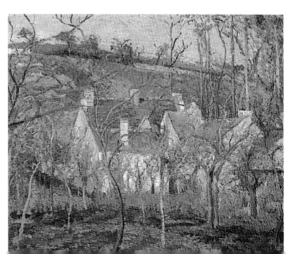

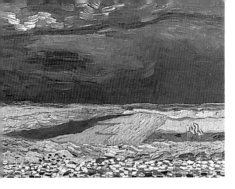

▼ **카미유 피사로, 〈흰 안개〉,** 1874년, 파리, 오르세 미술관.
친구인 졸라에게 보낸 편지에서 세잔은 시골 마을이 정말 놀라운 곳이라고 적었다. "나는 멋진 것들을 보고 '야외의 탁 트인 곳에서' 그림을 그릴 결심을 해야 한다네." 피사로는 아들에게 이들이 추구한 그림의 본질을 설명하면서 이렇게 썼다. "모두들 단 한 가지 중요한 것, 자신만의 감각을 간직해야 한다는 생각을 마음 깊이 새겼단다."

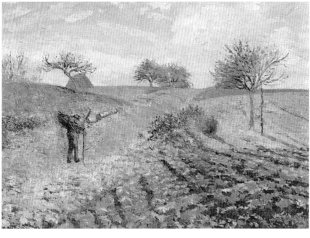

▼ **세잔, 〈오베르쉬르우아즈의 풍경〉,** 1873년, 시카고 아트 인스티튜트.
세잔은 풍경을 정확하게 재현하려는 것이 아니라, 자신이 그 장소로부터 받은 감각을 예술적인 이미지로 바꾸어 담아내려고 했다.

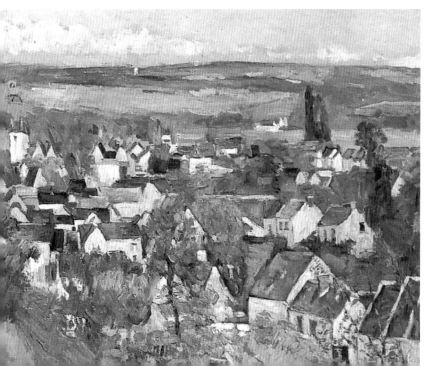

제3공화정과 파리 코뮌

나폴레옹 3세의 패배 소식이 아직 파리에 전해지지 않았을 무렵, 파리에서는 공화파 야당이 공화국을 선포하고 수도와 다른 도시들을 구하기 위해 국가 방위 정부를 형성했다. 그러나 새로운 공화국은 곧 휴전을 요청해야만 했다. 국민투표로 선출된 의회는 평화 협상을 하기로 결정하고 아돌프 티에르를 대표로 하는 새로운 정부를 구성했다. 1870년 5월 10일 프랑스는 평화 조약을 맺었지만 알자스와 로렌의 일부를 프러시아에게 넘겨야 했고 막대한 전쟁 보상금을 지불해야 했다. 그러는 동안 제2제정은 붕괴하고 파리 시민들은 극단적인 혁명의 열기에 휩싸였다. 블랑키와 프루동이 앞장서서 주장한 그들의 목표는 중앙 정부 대신 인민들의 자체 정부에 기초한 코뮌 연방제를 실시하는 것이었다. 파리 시민들은 입법권과 행정권을 지닌 새로운 도시 정부인 코뮌을 탄생시켰고, 노동자들에 의해 직접 선출된 위원회를 결성했다. 혁명군과 보수파 정부 사이의 내전이 두 달 더 이어졌으며 무자비한 전투가 계속되었지만, 더욱더 가혹했던 것은 티에르가 감행한 숙청이었다.

▶ 〈1871년 5월 24~25일, 불타는 파리〉, 수채화, 파리, 카르나발레 미술관.
코뮌 지지자들은 다른 인질들과 함께 파리의 대주교까지 쏘아 죽였으며, 티에르를 따르기 이전에는 주식거래소나 팔레 데 틸르리처럼 부르주아의 권력을 상징하는 장소들에 불을 질렀다.

▼ 사바티에, 〈방돔 광장의 기둥, 1871년 5월 16일 파괴되다〉, 생 드니, 예술과 역사 박물관.
방돔 광장의 기둥의 파괴는 나폴레옹주의의 몰락이라는 중요한 상징성을 갖는다.

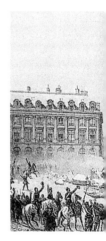

◀ 에두아르 마네, 〈내전〉, 1871년, 시카고 아트 인스티튜트.
계급 전쟁의 폭력성을 마주한 근대 유럽은 공포의 물결에 휩싸였다. 국제적인 노동계급 조직이 부르주아 계급의 위상을 파괴해버릴 거라는 두려움이었다.

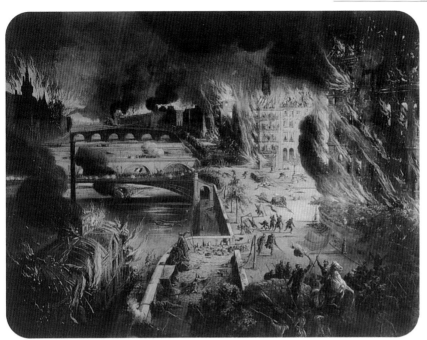

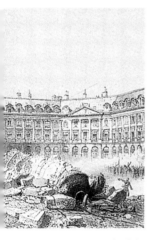

▶ 에두아르 마네, 〈바리케
이드〉, 1871년, 모스크바, 푸
슈킨 미술관.
마네는 파리 포위 공격을 직
접 경험하면서 다양한 소재
들을 얻었다. 그는 여러 편
의 석판화를 제작했으며, 그
중 하나인 이 작품은 바로
싸움터에서 제작한 것이다.

53

에스타크

마르세유의 만(灣)에 있는 어촌 마을인 에스타크는 세잔이 살아오면서 여러 번 머물렀던 곳이기도 하다. 1870년 9월, 보불전쟁 중에 세잔은 오르탕스와 아들 폴과 함께 그 곳으로 피난을 갔었다. "전쟁 동안 나는 에스타크에서 자연을 많이 접하며 작업했소. 나는 내 작업 시간을 야외에서 보내는 시간과 작 업실의 내부에서 보낼 시간으로 나누었다오." 그는 나중에 볼라르 에게 이렇게 말했다. 이 작은 마을은 그림에 더할 나위 없이 좋은 소재가 되어주었고, 세잔은 양감을 배제하려는 경향을 보이며 점 차 우아한 구성과 기하학적인 실험을 시도하는 스타일을 따르게 되었다. 세잔은 에스타크를 소재로 해서 27점의 유화를 그렸다. 그 가 그린 벽돌과 타일, 시멘트로 된 건물들과 뾰족한 굴뚝에서는 입 체주의의 출현을 예견하는 기미가 보이고 심지어는 입체주의의 주 창자인 브라크의 화풍으로 그려진 초상화들도 있다. 1876년 피사 로에게 쓴 편지에서, 세잔은 이 시골 마을의 "푸른 바다를 뒤로 한 붉은 지붕들이 트럼프 카드와도 같다"고 묘사했다. "이곳의 태양 은 너무나 강렬해서 내게는 사물의 그림자가 흑백뿐 아니라 푸른 색, 붉은색, 갈색, 보라색으로 드리우는 것처럼 보입니다."

▼ 세잔, 〈맹시의 다 리〉, 1879~1880년, 파 리, 오르세 미술관. 이 그림은 비평가들에 게 '구성주의적'이라고 평가되는 그림 중 하나 이다. 길고 넓은 붓놀 림이 안팎으로 움직이 면서 감각적이고 미묘 한 구도를 잡아냈다.

▲ 조르주 브라크, 〈에스타크 의 육교〉, 1908년경, 미네아 폴리스 미술관. 세잔이 보인 대상의 단순화 를 많이 따른 흔적이 보인다.

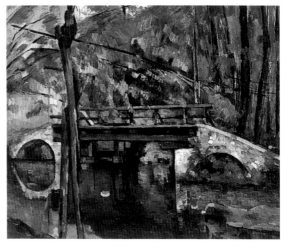

◀ 세잔, 〈에스타크의 지붕들〉,
1878~1882년, 로테르담, 보이만스
반 뵈닝헨 미술관.
조화로운 색채의 이 섬세한 수채화
는 널리 펼쳐진 지붕들의 정경을 담
고 있다. 배경이 살짝 엿보이면서
만(灣)의 저편과 마르세유 남쪽의
이어진 산들이 보인다. 수채화는 순
간의 감정을 가장 충실하게 전달하
는 수단이다.

▶ 파울 클레, 〈니센〉, 1915
년, 베른, 쿤스트뮤지엄.
클레는 여기에서 세잔 풍의
모티프를 이용하여 배경과
산을 기하학적으로 배치했다.

▼ 세잔, 〈에스타크의 바다〉,
1878~1879년, 파리, 피카소
미술관.
그림의 왼편에서는 수평선이
녹아들어간 것처럼 하늘과
바다의 구분이 모호해진다.

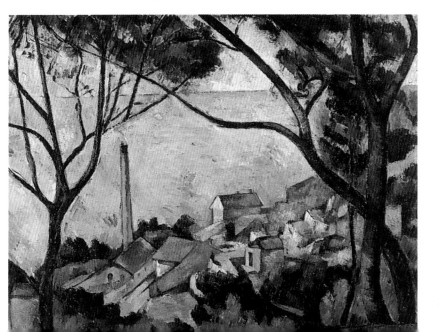

목욕하는 세 여인

　　　　　이 그림은 대략 1875년경에 그려진 것으로
추정된다. 개인 소장에 들어가기 몇 년 앞서서는 조각가 헨리 무어가
소유하고 있었다. 세 여인이 샘을 둘러싸고 있고, 그중 두 여인은 물
장구를 치며 장난치고 있다.

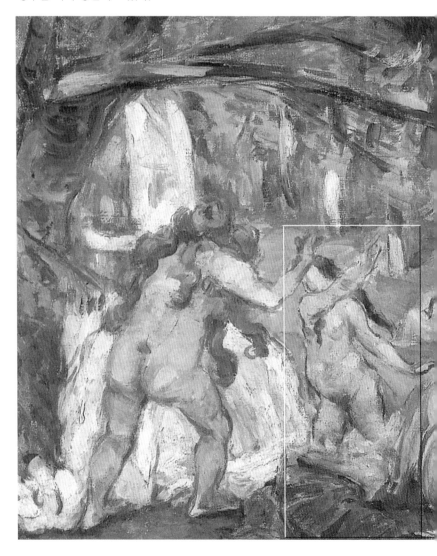

▶ 헨리 무어, 〈목욕하는
세 여인〉, 세잔의 작품을
본뜬 것, 1978년, 허트퍼
드셔, 헨리 무어 재단.
헨리 무어는 세잔의 〈목욕
하는 세 여인〉을 토대로
하여 이 작은 조각을 제작
하였다.

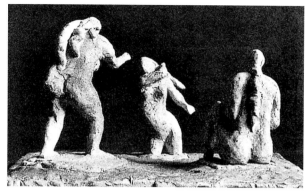

▶ 아돌프-윌리엄 부게로,
〈비너스의 탄생〉, 1879년, 파
리, 오르세 미술관.
세잔이 〈목욕하는 세 여인〉을

그릴 당시, 부게로는 그리스
신화를 다룬 이 작품을 내놓
았다. 신화는 살롱에서 선호
하는 주제였다.

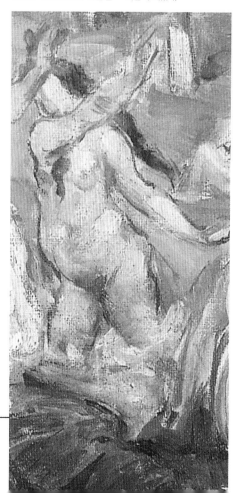

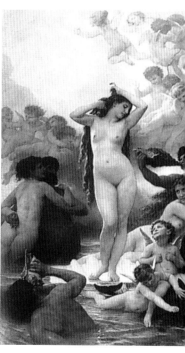

◀ 무어는 말했다. "나에게
이 작품은 너무나 경이롭고
기념비적이다. 1평방피트 정
도의 작은 작품에 불과하지
만, 내게는 세잔의 다른 커다
란 작품들의 중요성을 모두
가진 작품이다…… 어쩌면
내가 이 작품에 반한 또 다
른 이유는 그림에 그려진 여
성들이 내가 좋아하는 타입
이기 때문일지도 모른다."

57

1874년, 최초의 인상주의 전시회

▼ 피에르-오귀스트 르누아르, 〈특별 관람석〉, 1874년, 런던, 코톨드 인스티튜트 갤러리.
이 그림은 425프랑이라는 싼 가격에 팔렸다. 하지만 집세를 내기 위해 돈이 절실하게 필요했던 르누아르에게는 반드시 필요한 돈이기도 하였다. 새로운 모델인 니니와 함께 그의 동생이 포즈를 취해주었다.

1874년 4월 15일, 사진사 나다르가 제공한 카퓌신 대로의 오래된 스튜디오에서 총 163점의 작품이 출품된 새로 떠오르는 젊은 화가들의 전시회가 열렸다. 에드가 드가, 베르트 모리소, 클로드 모네, 카미유 피사로, 피에르-오귀스트 르누아르, 알프레드 시슬리 등이 그들이었다. 전시회가 열리기 전 해에 그들은 일종의 조합을 형성했는데, 이는 카미유 피사로가 퐁투아즈에서 배운 바구니 제조업자들의 조합의 규칙을 본뜬 것이었다. 모임의 정체는 단순했다. '예술인, 화가, 조각가, 판화가들의 무명 단체'였다. 1874년 전시회에서 이 모임은 '인상주의'라는 별칭을 얻었는데, 그들은 이 이름을 달가워하지 않았다. 미술 비평가인 르로이가 새롭고 기존의 미술에 반대되는 이들의 경향을 비웃기 위해 만들어낸 이름이었기 때문이었다. 전시회는 약 한 달간 열렸다. 그리고 파리에서는 전시회에 출품된 그림들에 대해, 총에 여러 가지 물감을 채워 캔버스에 쏘아대서 그린 후 서명했을 것이라는 농담이 떠돌기도 했다. 비평가들은 이 전시회를 진지하게 받아들이지 않았으며 가혹한 평가를 내렸다.

▶ 에두아르 마네, 〈바이올렛한 다발을 든 베르트 모리소〉, 1873년, 뉴욕, 휘트니 컬렉션.
베르트 모리소의 오랜 스승인 기샤르는 인상주의 전시회에 대해 전부 "비뚤어진 마음으로 본" 작품들 같다고 평했다.

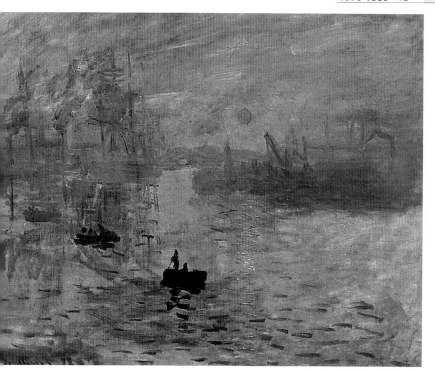

▲ 클로드 모네, 〈인상: 일출〉,
1872년, 파리, 마르모탕 미술관.
모네는 이 그림에 '인상'이라는
제목을 붙이고 싶어했다. 르 아
브르를 그린 이 그림은 안개를
통해 빛나는 태양과 함께, 모여
있는 보트의 마스트들을 담고
있다.

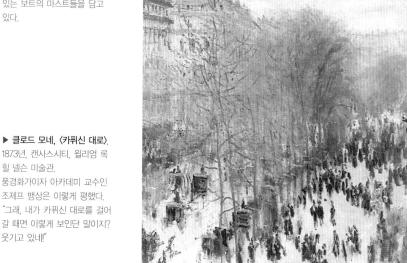

▶ 클로드 모네, 〈카퓌신 대로〉,
1873년, 캔사스시티, 윌리엄 록
힐 넬슨 미술관.
풍경화가이자 아카데미 교수인
조제프 뱅상은 이렇게 평했다.
"그래, 내가 카퓌신 대로를 걸어
갈 때면 이렇게 보인단 말이지?
웃기고 있네!"

59

빅토르 쇼케의 초상

 1877년에 그려진 이 초상화는 지금 오하이오의 콜럼버스 미술관에 있다. 빅토르 쇼케는 프랑스 재정부의 공무원이었다. 쇼케는 편안한 의자에 자연스럽게 앉아 있으며 그의 어깨 너머로는 그가 수집한 풍부한 작품들이 보인다. 세잔은 쇼케의 초상을 여러 번 그렸으며, 매번 거기에 환상적인 특징을 부여했고, 스케치를 수없이 많이 했다.

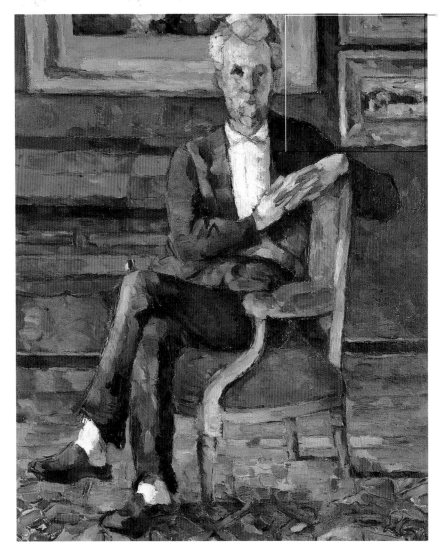

◀ 쇼케는 스스로의 취향과 즐거움에 따라 자신만의 작품들을 발견하는 것을 즐기는 진정한 수집가로서의 정신을 지니고 있었다. 그와 세잔은 둘 다 들라크루아의 작품들을 좋아했다. 오랜 시간에 걸쳐 그는 들라크루아의 작품을 상당히 많이 수집했다.

▼ 피에르-오귀스트 르누아르, 〈빅토르 쇼케〉, 1875년, 빈터투어, 오스카 라인하르트 재단. 자포니즘(일본풍)이 드러나는 실내를 배경으로 빅토르 쇼케의 얼굴이 빛이 가득한 밝은 색채로 표현되어 있다. 그의 얼굴에는 내면의 깊이가 풍부하게 드러난다. 르누아르는 쇼케의 진실하고 따뜻한 성품 때문에 그와 가까이 지냈다. 그는 쇼케의 초상화 두 점을 그렸으며, 쇼케의 아내가 들라크루아의 그림이 걸린 벽을 배경으로 포즈를 취한 모습을 그리기도 했다.

▲ 세잔, 〈빅토르 쇼케〉, 1877년, 어퍼빌(버지니아), 폴 멜론 컬렉션. 이 초상화는 오하이오 주의 콜럼버스 미술관에 소장된 그림과 같은 해에 그려졌으며 같은 기법이 사용되었다. 인물과 배경이 분리되지 않고 통합되어 보이도록 구역을 나누듯이 채색한 것이다. 세잔을 쇼케에게 소개해준 사람은 르누아르였다. 쇼케는 세잔의 그림 한 점을 구입하였고 감탄을 표했다. "들라크루아와 쿠르베 사이에 걸면 얼마나 잘 어울릴까!"

카페와 모던 라이프

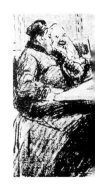

1866년 이후, 바티뇰가에 있는 카페 게르부아는 화가들, 작가들, 새로운 사상의 흐름에 관심이 있는 지식인들에게 정해진 만남의 장소가 되었다. 피사로처럼 세잔도 파리를 방문할 기회가 있을 때면 이따금 그곳에 들르곤 했다. 매주 목요일에 모임이 열렸지만 하루 중 언제라도 열정적인 토론에 휩싸인 예술가들을 찾을 수 있었다. 몇 년 후에 클로드 모네는 그러한 모임에 대해 이렇게 회상했다. "그보다 흥미로운 일은 없었다······ 우리의 의식은 깨어 있었고, 진지하면서도 객관적인 탐구에 몰두하였으며, 하나의 아이디어가 실현될 때까지 몇 주간이나 그러한 탐구에 열의를 불사를 수 있었다. 사람들은 기운을 얻었고 목적은 분명하였으며 사고는 날카롭고 명확해졌다." 예술가들은 웅장하고 화려한 빛의 도시, '모든 꿈이 실현되는 곳'에 푹 빠져 있었다. 늘어선 건물들, 여기저기 이동할 수 있는 역들, 배우고 즐기고 휴식할 수 있는 훌륭한 시설들······ 세기말 파리에서의 풍요로운 생활은 많은 화가들에게 있어(세잔은 결코 다룬 적이 없으나) 인기 있는 그림의 주제였다.

▲ 에드가 드가, 〈누벨-아테네 카페〉, 1878년. 피갈 광장에 있는 누벨-아테네는 게르부아보다 덜 소란스러웠으며, 거대한 죽은 쥐 그림이 있는 천장으로 유명했다.

▼ 귀스타브 카이유보트, 〈비오는 날의 유럽 광장〉, 1877년, 시카고 아트 인스티튜트. 이 작품은 비오는 거리에서 본 도시의 모습을 생생하고 인상적으로 그렸으며, 독특한 각도에서 오른편의 인물들과 뒤쪽의 행인들을 동시에 담고 있다.

▲ 에드가 드가, 〈앙바사되르 카페의 연주회〉, 1875~1877년, 리옹, 보자르 미술관. 드가는 파리의 몽마르트르와 샹젤리제 사이에서 열리는 카페 연주회를 자주 찾았다. 드가의 많은 그림에서 연주회 장면을 볼 수 있다.

◀ 마네가 1869년에 그린 카페 게르부아의 스케치. 현재 매사추세츠 주 케임브리지의 포그 미술관에 소장되어 있다. 게르부아는 교외에 사는 이들에게 만남의 장소였으며, 정원과 나무그늘을 갖추고 있었다. 세련된 곳은 아니었지만 많은 예술가들이 그 지역에 살고 있었다.

▶ 에두아르 마네, 〈카페에서〉, 1878년. 마네는 모임의 지적인 리더였다. 모임이 열릴 때면 세 잔은 종종 다른 이들의 우아한 말솜씨에 도전이라도 하는 것처럼 자신의 거친 방식을 드러내 보이기를 즐겼다.

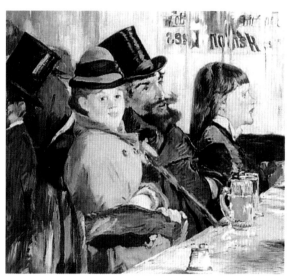

▼ 앙리 드 툴루즈-로트레크, 〈무희〉, 라 굴뤼의 건물 장식을 위한 패널화, 1895년, 파리, 오르세 미술관. 인물과 배경의 구성에 나타난 거침없는 선의 사용으로 얼굴에 현실적인 특성이 부여되었다.

앙리 드 툴루즈-로트레크가 그린 밤의 파리

앙리 드 툴루즈-로트레크는 유서 깊은 귀족 가문 출신으로 어릴 때부터 취미 삼아 그림을 그렸다. 카바레 쇼부터 몽마르트르의 매음굴과 예술가들의 거주 지역, 미술 전시장에 이르기까지, 그는 대도시의 화려한 삶에 대한 명석한 증인이었다. 뛰어난 재능을 지닌 화가였던 그는 파리의 밤거리를 자주 그렸으며 여종업원, 무희, 건달들, 모험을 즐기는 신사들을 담은 열정적인 그림으로 화려함과 비참함의 양면을 보여주었다.

붉은 안락의자에 앉은 세잔 부인

오르탕스 피케는 세잔이 가장 즐겨 그린 모델 중 하나였으며 세잔은 여러 초상화에 그녀의 모습을 그렸다. 이 그림은 분명 그의 대표적인 초상화 중 하나일 것이다. 1877년에 그려진 이 작품은 현재 보스턴 미술관에 있다.

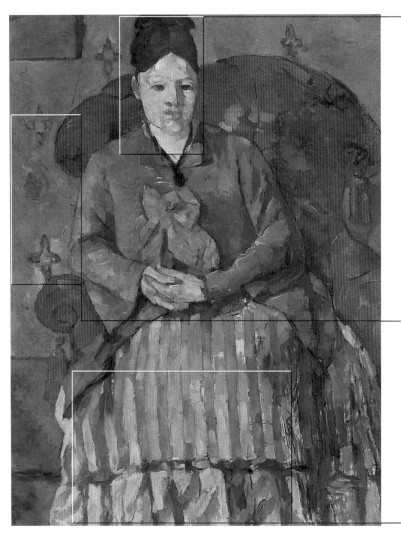

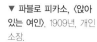

▼ 작품 전체를 사로잡는 힘은 바로 색채이다. 벽지의 누르스름한 색깔은 파랑색의 터치에 의해 밝아지면서 그림 전체의 구성에 리듬감을 부여한다. 세잔은 특히 배경의 색채 변화, 그리고 표정과 옷감의 색채에 주의를 기울였다.

▼ 파블로 피카소, 〈앉아 있는 여인〉, 1909년, 개인 소장.
피카소는 파리의 수집가 볼라르를 방문했을 때 세잔의 작품들을 자주 보았으며, 세잔의 작품에 매혹당했다. 이 초상화의 팔의 각도와 머리 모양은 세잔의 작품 속에 등장하는 오르탕스를 어느 정도 닮은 것 같다.

▲ 오르탕스는 생각에 잠긴 듯한 표정을 하고 있다. 완벽한 달걀형 얼굴에서는 작은 붓질로 나타낸 빛나는 눈이 돋보인다. 초상화 한 점을 그리기 위해 평균적으로 모델을 150회 정도 앉혀 놓았던 세잔에게, 오르탕스는 참을성 있게 포즈를 취해주는 모델이었다.

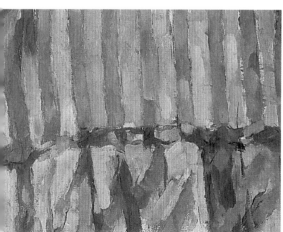

◀ 벽 위쪽의 녹색 부분과 안락의자의 붉은색과 대조를 이루고 있는 드레스의 수평선을 이용하여, 세잔은 사물의 깊이를 없애고 면들을 기묘하게 통합시켜 마치 건축물과 같은 구조를 이루어냈다.

마지막 인상주의 전시회 출품

1877년 4월 초에 인상주의 화가들은 펠레티에가 (街)에 있는 아파트에서 전시회를 열었다. 모네는 약 30점의 그림을 내놓았고, 가장 좋은 자리가 마련되어 있었던 세잔은 빅토르 쇼케의 초상화 한 점을 포함해 17점의 그림을 선보였다. 앞선 전시회보다 더 많은 사람들이 관심을 보였으며 처음에는 대중의 반응도 전보다는 조롱기가 덜한 것처럼 보였다. 미술 비평가인 조르주 리비에르는 이 화가들이 대중을 상대로 삼은 전시회를 계속 진행할 수 있도록 옹호하는 『인상주의 화가들, 예술 저널』이라는 제목의 잡지를 출간했다. 대부분의 기사는 그가 스스로 작성한 것들이었고, 이따금 르누아르의 도움을 받기도 했다. 리비에르는 화가들이 '인상주의'라는 명칭을 받아들였으며, 이는 자신들의 전시회에는 역사나 성경 속의 소재, 혹은 동양적이거나 진부한 주제를 다룬 그림은 없을 거라는 점을 밝히기 위해서라고 기술한다. 그러나 이러한 기사에도 불구하고 대중과 비평가들의 반응은 회의적이었다. 심지어 에밀 졸라조차 전시회를 감상하고, 모네의 작품을 선택해 찬사를 보내고는 기묘한 어조로 덧붙였다. "그 다음으로는 세잔을 들고 싶군요. 이 그룹에서는 확실히 가장 대단한 색채주의자인 것 같으니."

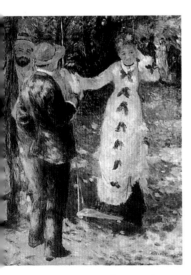

▲ 피에르-오귀스트 르누아르, 〈그네〉, 1876년, 파리, 오르세 미술관.
이 예쁜 장면은 풍경 속에 인물을 삽입해보기 위한 습작이었다.

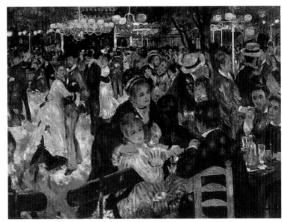

◀ 세잔, 〈에스타크의 바다〉, 1876년, 취리히, 제3 세계를 위한 라우 재단. 이 그림조차 전시회에서는 그다지 관심을 불러일으키지 못했으며, 졸작 혹은 '이상한' 그림이라고 평가되었다. 그러나 세잔의 충실한 옹호자였던 리비에르는 인상주의 전시회의 한복판에서 선보인 이 그림의 독특함을 강조했다. "이 그림은 놀랍도록 훌륭하며 고요한 평온을 담고 있다. 이 그림은 마치, 기억 속에서 자신의 인생을 되짚어가는 것처럼 보인다."

▶ 세잔, 〈빅토르 쇼케의 초상〉, 1876~1877년, 뉴욕, 개인 소장. 세잔의 모든 작품들, 유화, 수채화, 대부분의 풍경화와 정물화들 중에서도 이 그림은 사람들을 가장 당황스럽게 하였다. 드가는 "미친 사람이 그린 미친 사람의 초상화"라고 평가하였다. 그러나 이런 냉소적인 평가도 작은 붓놀림으로 그려진 이 초상화에 나타난 열정을 바래게 하지는 못했다. 피부, 수염, 머리칼의 모든 곳에 녹색, 노란색, 빨간색이 섞여 있으며, 인물의 인상을 거의 불타오르는 것처럼 보일 정도까지 밝혀주고 있다.

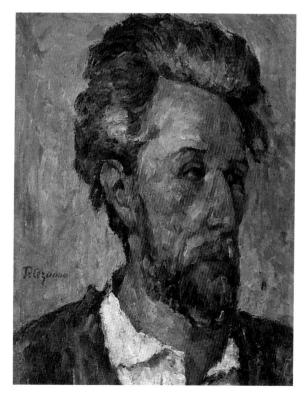

◀ 피에르-오귀스트 르누아르, 〈물랭 드 라 갈레트의 무도회〉, 파리, 1876년, 오르세 미술관. 물랭에서 느껴지는 빛과 관능미, 환희는 아들 장 르누아르가 제작한 영화에서 되살아났다.

위스망스와의 만남

▲ 조리스-칼 위스망스의 사진. 예술에 대한 지식인들과 비평가들의 관심은 더 이상 아카데미나 살롱에만 머무르지 않았으며, 미술시장 또한 더 이상 살롱만의 것이 아니었다.

"위대한 색채의 화가…… 병든 망막을 지닌 예술가이자 독특한 시각적 지각으로 새로운 예술의 첫 신호를 발견해낸 화가. 우리는 지나치게 과소평가되고 있는 화가인 세잔을 이렇게 말할 수 있을 것이다." 예술 비평가이자 작가인 위스망스는 메당에 있는 졸라의 집에서 처음으로 만난 세잔을 이렇게 평가했다. 세잔은 그해 여름 폴 알렉시스, 누마 코스트, 그리고 그 시대의 다른 지식인들과 함께 메당에 머물렀다. 위스망스는 처음에는 세잔의 그림에 냉담했으므로 〈르 볼테르〉 지에 살롱의 후기를 적을 때 폴 세잔에 대해서는 아무런 언급도 하지 않았다. 위스망스에게 세잔을 재평가하고 관심을 가져줄 것을 부탁한 사람은 늘상 세잔을 지지하고 높이 샀던 피사로였다. 위스망스는 인상주의 화가들의 그림에 찬사를 보냈으며, 인상주의 덕분에 "예술은 전복되었고, 공식 기관의 억압으로부터 자유를 얻었다"고 선언했다. 그러나 그는 처음에 세잔의 예술이 관심의 초점이 되기에는 너무나 우유부단하고 때로는 기괴하기까지 하다고 판단하였다. 그 당시 세잔은 고작 마흔 살이었는데도, 이상하게도 위스망스는 마치 세잔을 역사 속에 파묻힌 인물로 여기는 듯이 과거의 인물로 묘사했다.

▼ 이 사진은 작업 중인 에밀 졸라의 모습이다. 위스망스가 『르 볼테르』지의 미술 비평을 쓰게 된 것은 에밀 졸라의 덕택이었다. 그의 기사는 살롱이 갖고 있던 허울뿐인 영광을 벗겨내려는 논조를 담고 있었으며, 오히려 인상주의 화가들에 대한 정확한 관찰을 보여주었다.

▲ 사진의 인물은 세잔이 좋아했던 샤를 보들레르이다. 보들레르는 훌륭한 시인이었을 뿐만 아니라 훌륭한 비평가였으며, 그의 시대에서 가장 위대한 미학의 탐구자이기도 했다.

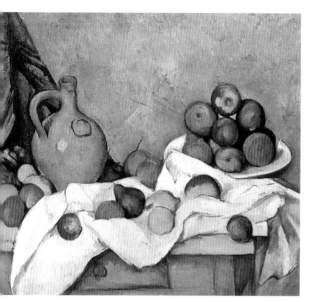

◀ 세잔, 〈커튼, 물병, 과일 접시〉, 1893~1894년, 개인 소장. 위스망스는 정물화라는 주제에 대해 이렇게 기술하였다. "그리하여 지금까지 존재하지 않았던 진실을 엿볼 수 있게 되었다. 살아 있는 것처럼 독특한 톤과 단일한 진실성의 단편들에서 말이다."

▼ 세잔, 〈메당의 성〉, 1879~1881년, 취리히, 쿤스트하우스. 후에 위스망스는 "지옥의 변방까지 몰려간 극단적인 시도로서 스케치된 풍경…… 눈의 영광을 위하여, 들라크루아의 열정을 지니고 있으나 솜씨의 섬세함과 연습은 부족하다"는 평을 했다.

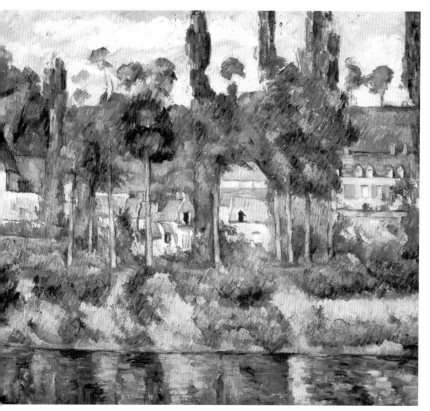

정물화

작가인 버지니아 울프는 세잔의 정물화가 극단적으로 단순하면서도 고도로 복잡하다고 말했다. 그녀는 세잔의 정물화들이야말로 걸작이라고 칭했다. "여섯 개의 사과로 표현하지 못할 것이 뭐가 있겠는가? 각각의 사과들 사이에는 관계가 있고, 색채와 양감이 있다. 오래도록 바라보면 바라볼수록 사과들은 더 붉어지고 둥글어지고 녹색이 짙어지며 점점 무거워진다… 물감의 색깔이 우리에게 도전해 오는 것 같고, 우리 내부의 신경을 건드리며, 자극시키고, 흥분시켜서…… 마침내 자신의 내부에 존재하는지조차 몰랐던 단어들을 떠오르게 하고, 이전에는 텅 비었을 뿐 아무것도 없던 곳에서 형태를 자각하도록 한다." 이는 버지니아 울프가 런던에서 로저 프라이가 열었던, 세잔의 그림 스물한 점이 포함된 전시회를 보고 나서 쓴 글이다. 세잔의 정물화는 사실 무생물을 단순하고 직접적으로 재현해놓은 것 이상이었다. 그림의 사과는 금방이라도 그림에서 떠올라 보는 이에게로 다가올 듯했다.

▲ 버지니아 울프는 세잔처럼 20세기의 가장 중요한 작가 중 한 사람이다. 지성적인 명확함과 강렬한 애정, 숙련된 스타일을 매혹적으로 조화시킬 줄 알았으며, 언어에 대한 강철 같은 질서를 갖추고 있었다.

▼ 카미유 피사로, 〈바구니에 담긴 배가 있는 정물〉, 1873년, 슈어 컬렉션. 피사로는 세잔의 정물화에서 영감을 얻은 듯하지만, 그가 평생 동안 지녔던 고유한 관심사는 야외에서 그리는 풍경이었다.

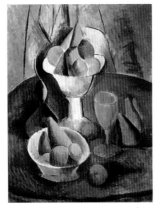

▲ 파블로 피카소, 〈테이블 위의 빵과 과일이 담긴 접시〉, 1908년, 취리히, 쿤스트 뮤지엄.
새로운 세대의 화가들, 특히 피카소와 브라크에게 세잔은 회화를 그때까지의 관습으로부터 해방시킨 자유의 힘이었다.

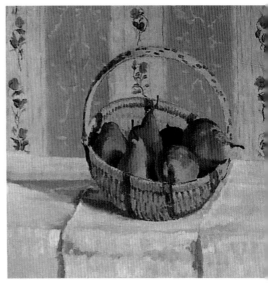

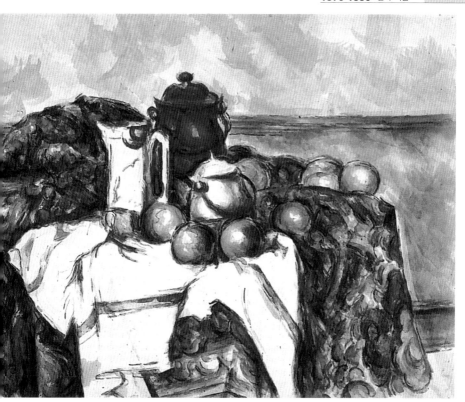

▲ 세잔, 〈푸른 주전자가 있는
정물〉, 1900~1906년, 말리부,
J. 폴 게티 미술관.
말년에 세잔은 몇 점의 정물
을 수채화로 그렸는데, 이러한
수채화의 크기와 밝음은 그의
다른 작품들에 비추어 매우
예외적이다. 이 그림은 그의
말기 화풍을 가장 잘 대표하
는 작품 중 하나이다.

▶ 세잔, 〈수프 그릇이 있는
정물〉, 1877년경, 파리, 오르세
미술관.
이 작품은 세잔이 '공간의'
톤의 강도를 이끌어내기 위해,
인상주의가 중시하는 분위기
에 따라 다양해지는 색감을
버리고 나서 그린 첫 작품들
중 하나이다.

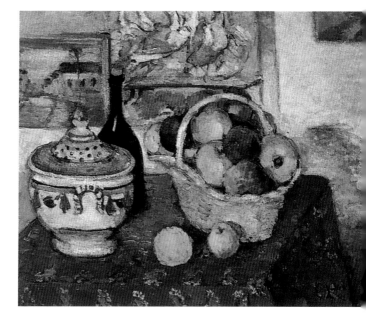

비스킷과 과일 바구니

1877년에 제작된 이 작품은 이후에
그린 정물화의 원형이 된다. 세잔은 이후에도 과일, 테이블, 의
자라는 동일한 모티프를 좀 더 거친 구도로 배열하여 사용한다.
현재 이 작품은 일본에서 개인 소장 중이다.

◀ 사과, 과일 바구니와 비스
킷 접시는 주름지고 아무렇게
나 놓인 넓은 천 위에 놓여 있
다. 이 천은 거의 사과 몇 개
를 집어삼킬 것처럼 보이며
작품 전체를 교란시킨다. 엄격
하고 실수 없는 붓질은 정확
하고 규칙적이며 치밀하게 천
을 주된 색채인 푸른 보랏빛
으로 물들이며, 벽지는 노란색
이다.

◀ 벽지는 올리브빛이 도는 노란색 바탕에, 푸른색 십자가 모티프가 네 방향으로 나 있는 넓은 마름모꼴로 패턴화되어 있다. 다른 작품에서도 볼 수 있는 이러한 기하학적인 구조는 그림의 구성에 힘과 명확함을 부여하기 위해 사용되었다.

▶ 세잔, 〈과일 그릇이 있는 정물〉, 1880년, 뉴욕, 근대 미술관.
세잔이 가장 좋아하는 주제를 그린 이 정물화는 한때 고갱의 소유였으며, 1900년 모리스 드니가 세잔에게 헌정한 작품에서 '주인공'으로 등장한다.

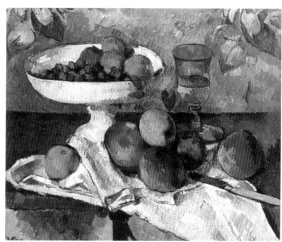

◀ 세잔, 〈사과들〉, 1877~1878년, 케임브리지, 피츠윌리엄 미술관.
세잔의 작품에 사과가 처음으로 모습을 드러낸 것은 1870년경이었다. 초기의 정물화에는 없지만, 그 시기부터 사과는 세잔의 작품에서 반복해서 나타나는 소재가 되었다. 작가인 위스망스는 세잔의 사과들을 "팔레트 나이프에 의해 그려지고 엄지손가락의 떨림으로 형성된 거칠고 투박한 사과들"이라고 칭찬했으며 "주홍, 노랑, 초록, 파란색이 격렬하게 덧칠된" 특징을 지니고 있다고 말했다.

드가와 사진의 필요성

최초의 사진가들은 자연의 색채를 그대로 재현해낼 수 있는 완벽한 기술을 연습했다. 그러나 사진은 움직이는 대상을 포착하기 어렵다는 문제를 가지고 있었다. 다게르 같은 사람은 1844년 자신이 달리는 말이나 나는 새의 사진을 찍을 수 있다고 주장했다. 그러나 이러한 결과를 가능하게 하는 기술은 1870년 이후에나 정착되었다. 사진에 있어 매우 중요한 발전이 1870년과 1880년 사이에 이루어졌다. 빠르게 움직이는 물체의 순간을 포착해낼 수 있게 된 것이다. 이는 관습에 대한 도전이었을 뿐만 아니라 육안(肉眼)의 시각적인 가능성을 뛰어넘는다는 의미를 가지고 있었다. 화가인 에드가 드가는 '즉석' 사진, 즉 움직이는 물체를 찍은 사진을 종종 이용했으며, 그럼으로써 도시 생활을 그려내는 새로운 방식을 개척하였다. 다른 인상주의 동료 화가들처럼 드가의 편지에는 사진이라는 주제에 대해 모호한 침묵만이 남아 있을 뿐이다. 그러나 그의 친구들과 동료의 증언으로 미루어 보아 그가 사진에 매우 관심이 있었으며 사진을 훌륭하게 이용했다는 것은 확실하다. 폴 발레리에 따르면 드가는 사진이 화가들에게 가르침을 줄 수 있다는 사실을 깨달은 최초의 화가들 중 하나였다.

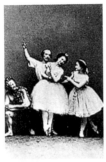

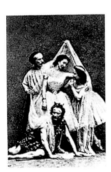

▲ 1876년경에 찍은 앙드레 디스데리의 명함판 사진. 발레 '피에로 데 메디치'를 위해 의상을 갖춘 사람들의 모습을 담았다.

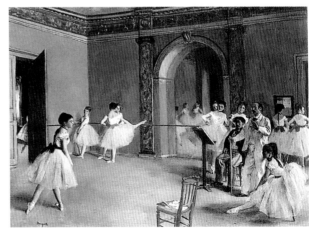

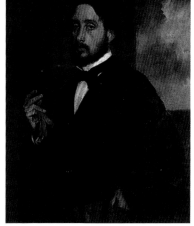

◀ 명함판 사진 속의 에드가 드가. 1862년경의 사진으로, 드가의 자화상과 비교해보면 헤어스타일과 옷차림이 같은 것을 볼 수 있다.

◀ 드가, 〈자화상〉, 1862년경.
거울을 보고 자화상을 그렸을 때 흔히 나타나는 좌우 반대의 현상이 없는 것으로 보아, 드가는 사진을 보고 그렸거나 적어도 참고로 삼았던 것 같다.

▼ 즉석 사진은 나다르나 귀스타브 도레 같은 캐리커처 화가들에게 큰 도움이 되었다. 그들은 사진기와 연필을 동시에 사용했는데, 그 결과물은 전통적인 캐리커처보다 사진 쪽에 가까웠다.

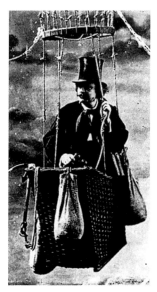

▶ 세잔, 〈화가의 초상〉, 1895년, 개인 소장.
세잔 또한 사진의 덕을 크게 보았는데, 자화상을 그릴 때 지루하게 포즈를 취하는 문제를 해결할 수 있었기 때문이었다. 이 작품은 그의 초상화 중 유일하게 수채화로 그려진 것이다. 세잔은 자신이 우아한 마네와 드가에 비해 못생기고 매력이 없으며 거칠고 평범하다고 생각했다.

◀ 에드가 드가, 〈무용 연습실〉, 1872년, 파리, 오르세 미술관.
드가는 발레 포즈를 취한 소녀들의 신체를 묘사하기를 좋아했다.

드가와 세잔의 애증 관계

브르타뉴의 귀족 가문 출신이었던 드가는 세잔과는 달리 세속적인 사람으로, 인상주의 화가들과 활발하게 어울렸으며 파리 중심 사회의 일원이었다. 이 두 사람은 서로 예의 바르게 대하면서도 내심 서로를 경멸하였으며, 결과적으로 서로의 작품을 무시하게 되었다. 드가는 1895년이 되어서야 앙브루아즈 볼라르가 개최한 세잔의 개인 전시회를 통해 세잔을 '발견'하게 되었다.

1880-1890

세잔, 《꽃과 과일》, 부분, 1886년, 파리, 오랑주리 국립 미술관

새로운 물결

어째서 세잔은 초상화, 정물화, 풍경화라는 동일한 대상으로 되돌아오곤 했던 것일까? 어쩌면 그의 예술에서 중요한 것은 딱히 그 대상이 아니었을 것이다. 오히려 그보다는 단순한 자연의 모방에서 벗어나고 싶었던 것이 아닐까. 이러한 회화의 결과는 얼핏 모순처럼 보일 수 있지만, 그에게 중요한 것은 정신적인 전망, 즉, '순수한' 그림이었다. 여러 가지 면에서 볼 때 예술이 점차 개념적으로 변해간 것은 전적으로 세잔 덕분이었다. 1880년대 초에 위스망스 같은 작가가 몽상과 비유로 가득 찬 『거꾸로』라는 새로운 소설을 쓰기 시작했던 것도 우연의 일치는 아닐 것이다. 시인인 샤를 보들레르는 순수한 시를 쓰려고 노력하면서 "자연의 사원"을 "상징의 숲"이라고 묘사하였다. 수많은 야심찬 화가들이 새로운 차원을 찾기 위해 노력하는 과정에서 자신들이 살고 있는 시공간과 멀리 떨어진 현실을 찾아 여행을 떠났다. 1800년대가 저물어가던 이 무렵, 예술가들은 점점 더 색채, 양감과 구도의 다양한 부분 사이의 관계를 통해 회화의 언어가 시각의 속임수로부터 자유로워져 마침내 견고한 불변의 질서를 달성할 수 있기를 바랐다.

▲ 오딜롱 르동, 〈눈을 감고〉, 1890년, 파리, 오르세 미술관. 인상주의 화가들과 어느 정도 동시대 사람이라고 볼 수 있는 르동은 신비롭고 마음을 동요시키는 예술 세계로 인해 완전히 고립되어 있었다. 그의 화풍은 인상주의와도, 주류 예술계와도 동떨어져 있었기 때문이다.

◀ 폴 시냐크, 〈주느빌리에의 길〉, 1883년, 파리, 오르세 미술관. 1884년 6월 9일, 폴 시냐크를 비롯한 화가들은 독립 예술가 협회를 창설하였다. 이는 공식 살롱 심사위원들의 권력 남용에 대항하고 모든 예술가가 자유롭게 작품을 출품할 수 있게 하려는 목적에서 창설된 협회였다.

◀ 폴 시냐크, 〈에르블레에서 본 센 강〉, 1889년, 파리, 오르세 미술관.
쇠라와 시냐크의 사이에 강렬한 우정이 솟아나게 되었다. 두 사람 모두 시각을 통한 지각에 있어서 색채가 갖고 있는 역할에 대한 슈브뢸의 생각에 동의했으며, 색채의 조화를 달성하려고 했다. 피사로가 마침내 자신의 화풍에서 변화를 추구하게 된 것은 이 두 젊은 화가들의 의견에 영향을 받았기 때문이었다.

▶ 조르주 쇠라, 〈그랑드자트 섬의 일요일〉,
1884~1886년, 시카고 아트 인스티튜트.
쇠라는 작품에서 불필요한 요소들을 과감히 없애고, 순수한 색채와 정확한 구도를 고집했다.

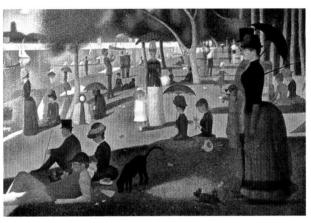

▼ 마시모 캄필리, 〈쇠라에게 경의를〉.
아르카이크한 미술에 공감했던 캄필리는 프랑스에서의 배움을 기념하여 이 오마주를 제작했다.

점묘화법

1839년 출간된 저서 『색채의 동시 대비의 법칙에 대하여』에서 외젠 슈브뢸은 푸른색과 오렌지색, 빨간색과 초록색처럼 보색 관계에 있는 색들은 나란히 사용되었을 때는 더욱더 강렬해 보이고, 혼합되었을 때는 중간색이 된다고 서술하였다. 따라서 색채의 가치는 정해져 있는 것이 아니라 다른 색들과의 관계에 달려 있다는 의미이다. 쇠라가 개발해낸 점묘화법은 캔버스에 섞지 않은 순수한 색깔을 아주 작은 붓으로 병치하여 멀리에서 보았을 때 색들이 '서로 재구성될 수 있게' 하는 기법이었다.

모자를 쓴 자화상

이 작품은 세잔이 그린 자화상 중에서 가장 놀라운 작품 중 하나이다. 여러 주요 컬렉션에 포함되어 상당수의 전시회에 출품되었기 때문에 비교적 잘 알려진 작품이다. 1879년에서 1882년 사이에 그려진 이 그림은 현재 베른의 쿤스트뮤지엄에 전시되어 있다.

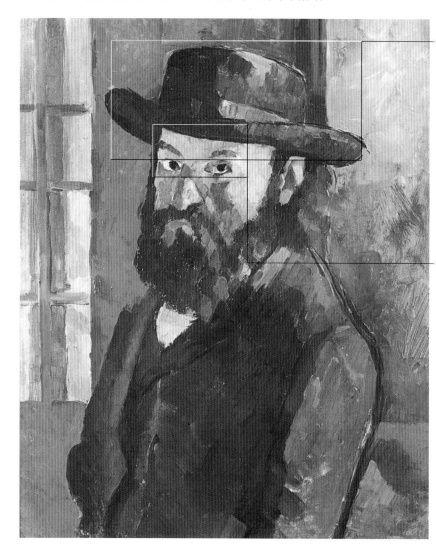

▲ 그림에 등장한 모자는 아마도 세잔의 아버지가 엑스에서 모자 사업을 했었다는 사실과 연관이 있을 것이다. 모자와 수염은 초상화 전체에 유대교의 랍비와도 같은 엄숙하고 엄격한 분위기를 부여한다. 마치 세잔이 그림을 보는 이에게 도전하고 있다는 듯이 말이다.

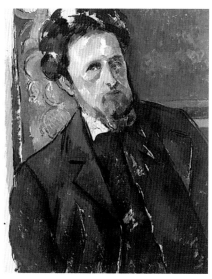

◀ 세잔, 〈조아생 가스케의 초상〉, 1896~1897년. 프라하, 나로드니 갤러리. 이어지는 세잔의 다른 초상화들에서는 양감이 점점 더 단순화되었다. 친구인 조아생 가스케를 그린 이 초상화에서처럼, 그는 원근법이 분산되고 밸런스가 맞지 않는 대담한 자세를 고집했다.

▲ 이 그림 속에서 세잔이 보여준 시선은 그의 모든 작품을 통틀어 가장 보는 이를 혼란스럽게 하는 것이다. 스물여섯 점은 유화로, 스무 점은 수채화로 그려진 마흔여섯 점의 자화상을 통틀어서도 말이다. 그가 자화상을 즐겨 그린 것은 수줍음을 많이 타는 성격 탓에 다른 전문 모델들과 함께 일하는 것을 꺼렸기 때문인 듯하다.

아버지와의 불화와 결혼 생활

세잔이 파리를 떠나 '가장 완벽한 평온'을 즐기기 위해 남부로 다시 돌아가기로 결심한 이후부터 아버지와의 갈등은 점점 더 심해졌다. 루이-오귀스트는 아들의 수동적인 성격과 계속되는 망설임을 끊임없이 비난했다. 빈손으로 시작해 자수성가한 강하고 의지력 있는 사람이었던 그는 아내 오르탕스와 아들 폴의 존재가 알려졌는데도 계속해서 세잔이 거짓말하는 것을 더 이상 참을 수가 없었다. 아들을 벌하기 위해 아버지는 혼자 사는 사람에게나 필요할 만큼의 최소한의 돈만을 주었다. 결국 폴은 힘닿는 데까지 자신을 도와주겠다고 약속한 졸라에게 의지할 수밖에 없었다. 세잔의 어머니가 계속해서 아들 편을 들어 설득한 덕분에 루이-오귀스트는 가족을 부양할 만큼의 돈을 폴에게 보내주게 되었다. 노년에 접어들어 쇠약해지자 세잔의 아버지는 자신의 재산 중 상당한 부분을 자녀들에게 물려주었다. 많이 약해진 그는 별로 마음에 들지 않았지만 마지못해 오르탕스와의 결혼을 승낙하게 되었다. 그들은 1886년 4월 28일 온 가족이 모인 가운데 엑상프로방스에서 결혼식을 올렸다. 루이-오귀스트는 그로부터 몇 달 후인 10월 23일에 88세의 나이로 사망했다.

▲ 폴 세잔이 아들인 폴에게 보냈던 마지막 편지의 일부로, 1906년 7월 29일자로 되어 있다. 아들은 아버지를 진심으로 따랐으며 세잔의 말년에 커다란 위안이 되었다.

◀ 세잔, 〈세잔 부인〉, 1880~1890년, 파리, 오르세 미술관.
아버지와 아들 사이를 화해시킨 것은 폴의 누이동생인 마리였다. 그녀는 세잔에게 숨겨진 아들이 있다는 사실을 알고 있었으며, 오르탕스를 별로 좋아하지는 않았지만 신실한 가톨릭 신자로서 폴이 결혼으로 인해 올바르게 살아갈 수 있을 거라고 믿었다.

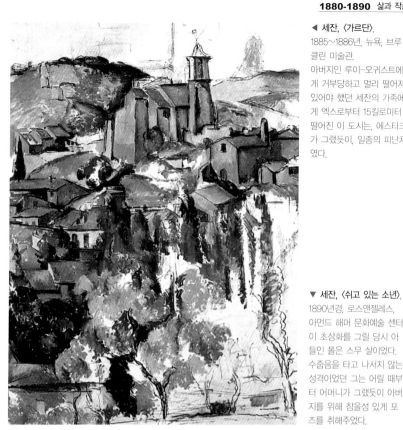

◀ 세잔, 〈가르단〉,
1885~1886년, 뉴욕, 브루
클린 미술관.
아버지인 루이-오귀스트에
게 거부당하고 멀리 떨어져
있어야 했던 세잔의 가족에
게 엑스로부터 15킬로미터
떨어진 이 도시는, 에스타크
가 그랬듯이, 일종의 피난처
였다.

▼ 세잔, 〈쉬고 있는 소년〉,
1890년경, 로스앤젤레스,
아먼드 해머 문화예술 센터.
이 초상화를 그릴 당시 아
들인 폴은 스무 살이었다.
수줍음을 타고 나서지 않는
성격이었던 그는 어릴 때부
터 어머니가 그랬듯이 아버
지를 위해 참을성 있게 포
즈를 취해주었다.

◀ 1878년 졸라에게 보낸 편
지에서 세잔은 아버지에 대해
이렇게 말했다. "아버지는 여
러 사람에게서 나에게 아이가
있다는 사실을 들었고 무슨
수를 써서든지 내 허를 찔러
현장을 덮치려고 하고 있다
네…… 더 이상 무슨 말을 하
겠나. 아버지는 겉보기와는
전혀 다른 사람이라네. 내 말
을 믿어도 좋아."

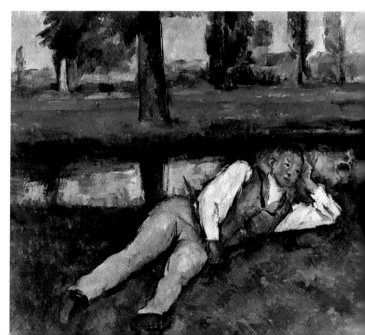

자 드 부팡의 밤나무와 농장

자 드 부팡으로 들어가는 길목에는 나무가 늘어
서 있었으며 밤나무에 빙 둘러싸여 있었다. 1885년과 1887년 사이 자 드 부
팡의 가족 별장에서 그려진 이 그림은 현재 모스크바의 푸슈킨 미술관에 있
으며, 세잔의 풍경화 중 가장 원숙미가 드러나는 작품이라 할 수 있다.

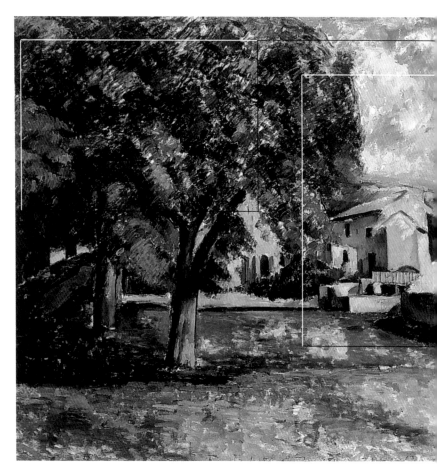

▶ 세잔, 〈자 드 부팡의 밤나무〉,
1885~1886년, 미네아폴리스 미술관.
마이어 샤피로가 말했듯이 이 작품에
서는 마치 이슬람 건축 양식에서 볼
수 있는 것과 같은 "장식적이고 복잡

한, 상감 세공을 한 것처럼 점점 사라
져가는 선"을 찾아볼 수 있다. 배경에
는 세잔이 너무나도 사랑했던 장소인
생트빅투아르 산의 윤곽이 얼핏 드러
나 보인다.

▲ 유화 물감이 층층이 덧발라져 있으며 어떤 패턴에도 사로잡히지 않는 듯이 물결치고 있다. 매우 재빠른 붓질에서는 세잔이 도구 사용에 완전히 통달하였으며, 얼마 전까지만 해도 그에게 그런 면이 있으리라고는 상상도 할 수 없었던 대담함으로 색채를 다루고 있다는 사실이 드러난다.

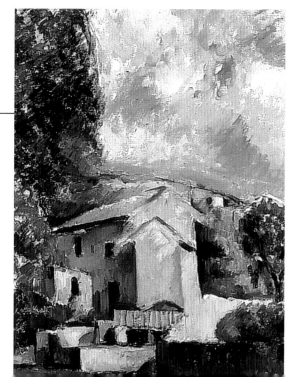

▶ 자 드 부팡의 건물들이 보이는 기하적인 배열은 양옆으로 뻗은 나뭇가지들을 통해 잘 드러난다. 건물의 벽선을 따라 그려진 나뭇가지들은 보는 이의 눈을 배경의 농장 건물로 인도한다.

에밀 졸라와의 절교

▼ 에밀 졸라의 사진. 테오필 실베스트르는 졸라의 겉모습을 키가 작고, 몸집이 탄탄하며 매우 정력적인 인물로 묘사했다.

클로드 랑티에라는 창조적인 재능이 없는 화가가 끝내 자신의 꿈과 야망을 달성시키지 못하고 파산하여 자살하게 된다. 자신의 마음을 온통 지배하고 있는 천재성과 광기 때문이었다. 이 이야기는 『작품』 이라는 제목으로 1886년에 출간된 에밀 졸라의 소설 줄거리이다. 소설에는 졸라의 소년 시절의 기억들, 인상주의 화가들과 나누었던 우정, 살롱에 관한 묘사와 '탁 트인 공간' 을 처음으로 경험한 일 등이 담겨 있었다. 졸라는 자신이 소설에 대한 영감을 얻게 된 동시대인들과 친구들의 이야기를 자세한 자서전적 요소들과 함께 엮어냈다. 세잔은 이 소설을 읽고 소설 속 인물인 클로드 랑티에가 바로 자신의 모습이라는 사실을 깨닫고 고통스러워했다. 세잔의 텁수룩하고 조용한 겉모습 내부에는 너무도 섬세한 사상과 영혼이 깃들어 있었으며 그는 우정이 곧 종말을 맞게 될 거라는 사실을 깨달았다. 졸라가 랑티에를 빌어 묘사한 '실패한 천재' 라는 자신의 모습에 세잔은 정중하고 냉정한 편지로 답했다. "나는 루공 마카르 총서의 저자가 보여준 친절한 기억의 징표에 대해 감사하는 바이며, 지나간 세월을 생각하며 악수를 청하는 것을 허락해주기 바라네." 두 사람은 다시는 만나지 않았다.

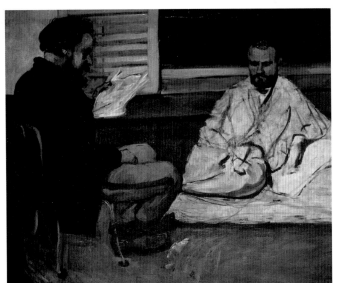

◀ 세잔, 〈졸라에게 책을 읽어주는 폴 알렉시스〉, 1869년경, 상파울루 미술관.
세잔과 졸라가 절교한 이후 볼라르는 졸라를 만나러 갔었고, 졸라는 친구인 세잔에 대해 재능은 있지만 의지가 부족하다는 말로 자신의 견해를 명확하게 표현했다.

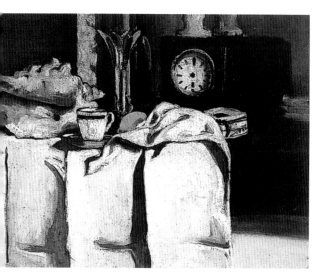

◀ 세잔, 〈검은 시계〉, 1870년경, 개인 소장. 바늘이 없는 시계를 그린 이 그림은 졸라가 소장하고 있던 세잔의 그림 중 하나이다. 졸라는 세잔의 그림들을 '사악한 눈들로부터' 피해 메당의 성 다락방에 '삼중 자물쇠를 채워' 보관해두었다.

미술 비평가로서의 졸라

에밀 졸라는 아셰트 출판사에서 일하면서 비평가인 뒤랑티를 만났고, 『레벤망』지에 문학 비평을 쓰기 시작했으며 1866년에는 미술 비평을 시작했다. 그의 글에서는 살롱의 심사위원들과 인정받는 화가들에 대한 비판적인 태도가 드러났다. 졸라는 살롱의 심사위원들에게는 원칙이 부족하다고 비판했으며, 화단의 유명한 화가들이 독차지하고 있는 예술이란 '사지가 절단된 몸'에 지나지 않는다고 말했다. 그는 특히 인상주의 화가들을 지지했는데, 그것은 졸라가 그들의 그림에서 새로운 표현적인 형태를 찾을 수 있었기 때문이었다. 그러나 그가 세잔의 진정한 예술적 동기를 알아보았던 적은 없었던 것 같다. "세잔은 번뜩이는 재능을 지니고 있다. 그러나 위대한 화가가 될 수 있는 천재적인 재능은 지니고 있다고 할지라도, 그에게는 그렇게 되기 위한 의지가 부족하다."

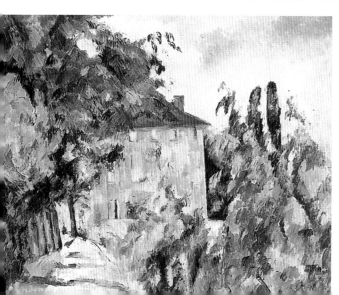

◀ 세잔, 〈붉은 지붕의 집〉, 1887~1890년, 개인 소장. 몇 년 동안 세잔은 남부에서 졸라와 그의 아내가 익숙해져 있던 세속적인 떠들썩함과 부와는 완전히 동떨어진 채 파묻혀 사는 것을 즐겼다. 그는 세속적인 것과는 쉽사리 어울릴 수 없었다.

아를캥

20년 이상이나 정물화, 풍경화, 초상화에 주
력해왔던 세잔은 1888년경 이 그림을 통해 움직이는 인물을 그리기 시
작했다. 이 작품은 현재 워싱턴의 내셔널 갤러리에 있다.

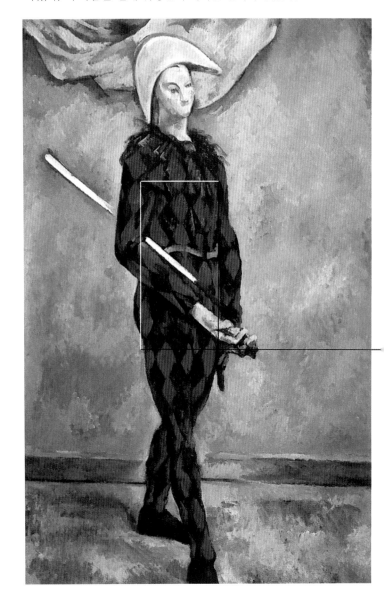

◀ 세잔, 〈마르디 그라〉, 1888년, 모스크바, 푸슈킨 미술관.
세잔은 코메디아 델 아르테[어릿광대인 아를캥이 등장하는 즉흥극-옮긴이]에 등장하는 인물들에 매혹되었다. 이 그림의 인물들은 아를캥 복장을 한 아들 폴과 피에로 옷을 입은 그의 친구 루이 기욤이다.

▶ 세잔, 〈아를캥〉, 1888년경, 시카고 아트 인스티튜트.
세잔의 그림 중 가장 복잡한 인물 소묘 중 하나이다. 아마 인형이나 마네킹을 모델로 삼았다고 추정된다.

◀ 하얀색 지팡이와 대조를 이루는 밝고 강렬한 붉은색으로 이루어진 복장의 다이아몬드 형 패턴에서 세잔의 기술적인 탁월함이 드러난다. 이 그림은 세잔의 작품 중에서도 가장 독특한 작품에 속하며 새로운 세대의 화가들에게 매우 강렬한 영향을 미쳤다.

▲ 세잔, 〈마르디 그라를 위한 습작〉, 파리, 루브르 박물관 그래픽 아트부(部).
아들인 폴을 스케치한 것이다. 아를캥 그림에 그의 생생한 표정과 시선의 강렬함이 녹아들었다.

상징주의 화가들

1880년대와 1890년대에 인상주의적인 자연주의는 위기를 맞았다. 화가들과 대중 모두 실증주의적이며 사물을 그대로 재현하려는 미술에 반대하여 19세기 초의 낭만주의적 경향을 되찾으려는 움직임을 보이게 된 것이다. 상징주의는 회화에서 시, 음악에서 문학에 이르기까지 모든 예술적 표현 방식을 종합하려고 했다. 이러한 새로운 경향은 전 유럽에 만연하고 있었지만, 주도적으로는 프랑스에서 시작되었다. 프랑스에서는 미학적인 논의가 잡지뿐 아니라 문학적·철학적 글들을 통해서도 이루어지고 있었으며, 수많은 예술인 그룹이 이에 동참했다. 회화에서 상징주의 운동의 대표 인물은 고갱이었다. 모리스 드니에 따르면, 1890년대의 예술인들에게 있어 고갱은 마치 1890년의 마네와도 같은 선구적인 인물이었다. 보다 원시적인 소재를 찾아 조용한 곳에 칩거하려는 의도에서 고갱은 브르타뉴 남부의 퐁타방에 거처를 정했다. 브르타뉴의 자연 그대로인 순수한 환경 속에서 그는 자신의 제자들에게 현실 세계를 그릴 것이 아니라 기억으로부터 그려야 한다고 가르쳤다. 그 결과로 본질적인 이상을 형태와 색채에 대한 치밀한 연구를 통해 나타낼 수 있었다. 색채는 상징적인 가치가 이미지를 통해 나타날 수 있도록 해주는 수단이 되었다.

▼ 에밀 베르나르, 〈항아리와 사과가 있는 정물〉, 1887년, 파리, 오르세 미술관. 고갱처럼 베르나르는 선을 매우 구불구불하고 장식적으로 사용했다(사실 그는 직물과 유리 분야의 유능한 디자이너이기도 했다). 이는 동시대의 빈센트 반 고흐의 작품이 보여주는 특징인 강렬한 대비와는 사뭇 다른 점이었다.

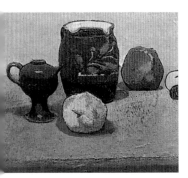

▶ 폴 고갱, 〈일본 판화가 있는 정물〉, 테헤란, 현대 미술관.

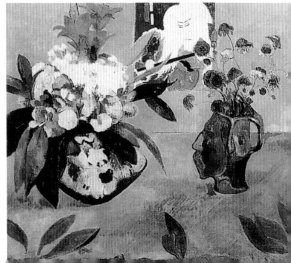

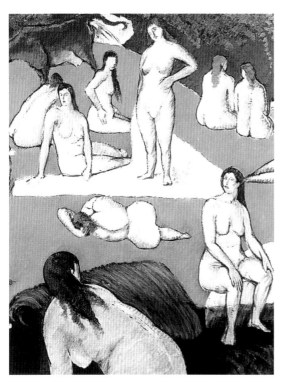

◀ 에밀 베르나르, 〈붉은 소와 목욕하는 사람들〉, 1889년, 파리, 오르세 미술관. 에밀 베르나르는 루이 앙크탱과 함께 클루아조니슴이라는 스타일을 발전시켰다. 이는 원색을 가까이 배치하고 명확하게 구분된 윤곽선으로 둘러싸는 기법이었다. 이러한 기법은 퐁타방파에서 특히 많이 찾아볼 수 있다.

▼ 폴 고갱, 〈브르타뉴의 수난: 녹색의 그리스도〉, 1889년, 브뤼셀, 왕립 미술관. 고갱은 퐁타방의 니종에 있는 교회 옆의 피에타 상을 모델로 삼고, 르 풀뒤의 해변을 배경으로 하여 이 그림을 그렸다.

이국주의와 원시주의

19세기는 유럽의 제국주의적 팽창이 최고조에 달했던 시기였다. 이국적인 것에 대한 관심은 일본을 넘어 아시아, 아프리카, 아메리카로 번져나갔다. 자포니즘의 유행은 유럽이 다른 문화와 만났다는 것을 보여주는 상징적인 징표였다. 당시 화가들은 자신들의 예술적인 문화로 되돌아가 고유한 조상의 뿌리와 기원을 찾으려는 노력을 기울였다. 바로 이러한 분위기에서 이국주의와 원시주의가 탄생했다. 이러한 경향은 단순한 취향의 문제만은 아니었으며, 고갱에게서 볼 수 있듯이 예술과 인생을 합일하는 '잃어버린 낙원'에 대한 갈망을 불러왔다.

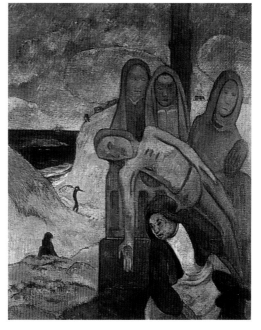

르누아르의 방문

세잔과 르누아르는 1863년에 친분을 맺었지만, 그 관계가 정말로 두터워진 것은 두 사람이 나이가 든 후였다. 이탈리아로 여행을 떠났다가 돌아온 후 르누아르는 마르세유를 방문하였고 그곳의 풍경에 압도되어 야외의 풍경들을 화폭에 담고자 좀 더 머무르기로 결심하였다. 그는 젊은 날에 가지고 있었던 예술에 대한 확신에 점점 더 의문을 품던 참이었으며, 세잔의 고립된 생활에 감탄하였고, 자신도 세잔처럼 좀 더 확실한 스타일로 그림을 그릴 수 있기를 바랐다. 그는 자신이 더 배워야 할 것이 많음을 느끼고 풍경화를 그리기 시작했다. 르누아르의 그림에서는 보기 드물게 거친 면이 있는 풍경화였다. 붓질은 단순한 '인상'에서 벗어나 차츰 구조적으로 변해갔다. 르누아르 역시 인상주의의 위기를 느끼기 시작했고, 볼라르에게 쓴 편지에서 그는 어떻게 그림을 그려야 할지 더 이상 모르겠다고 털어놓았다. 이탈리아로 여행을 떠났던 이유도 바로 그림에 대해 다시 배우기 위해서였다. "파리에서는 그저 작은 라파엘로에 만족해야만 합니다…… 햇빛으로 가득 찬 프레스코화를 그리기 위해서 햇빛을 연구하기는 했지만 한 번도 야외에서 직접 풍경을 그려본 적 없는 라파엘로 말입니다. 외부에서 바라보는 법을 배우면서 나는 마침내, 햇빛을 강렬하게 표현하는 것이 아니라 희미하게 할 뿐인 자질구레한 세부적인 묘사에는 신경을 쓰지 않게 되었습니다." 늘 변함없는, 햇빛을 가득 받은 풍경을 대상으로 르누아르는 점점 더 인상적이고 구성적인 그림을 그려나갔다.

▶ 세잔, 〈생트빅투아르 산〉, 1888~ 1889년, 볼티모어 미술관.
생트빅투아르 산은 세잔을 강렬하게 사로잡았다. 세잔은 이 산을 양감이 부각되도록 '내부로부터' 그려내었다.

▼ 피에르-오귀스트 르누아르, 〈생트빅투아르 산〉, 뉴 헤이번, 예일 대학교 미술관. 대기를 채우고 있는 듯한 빛과 사물의 섬세한 표면 묘사에서 알 수 있듯이, 르누아르는 세잔에 비해 '외부적인' 모습을 담아내는 데에 민감했다.

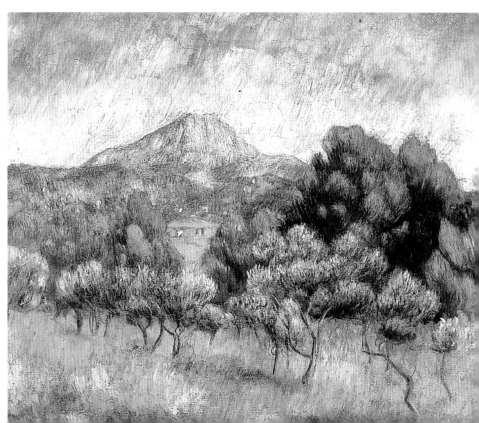

만국 박람회

기술과 건축 분야의 발전은 1900년대 후반 유럽에서 개최된 만국 박람회에 뒤따라 이루어진 것이었다. 박람회는 곧 일회적 행사를 벗어나 중요한 상징적 의미를 지니는 날짜에 계속해서 개최되는 기념행사가 되었으며, 기술과 과학, 건축, 예술의 상호 교류에 대한 관심이 집중되는 장이 되었다. 만국 박람회는 모든 분야에 걸친 새로운 생각을 전파시킬 수 있도록 계획되었지만, 사실 진정한 주인공은 건축이었다고 볼 수 있다. 강철과 유리라는 새로운 소재는 건물을 짓는 데 걸리는 시간을 단축시켰으며, 이러한 소재를 이용하여 지어진 구조물은 이후에도 다시 사용될 수 있었다. 박람회를 위해 지어졌던 건물은 도시 중심부에서 기념비적인 역할을 담당하였고, 이는 모든 박람회에서 공통적으로 목격되는 현상이었다. 박람회를 보기 위해 군중들이 몰려들었으므로 주최 측은 호텔, 철도나 지하철 같은 기반 시설을 더욱 편리하게 만들어야 할 필요성을 갖게 되었다. 그러나 개최하는 데 너무나 많은 노동력과 비용이 들었으므로 결국 박물관이 박람회보다 낫다는 것이 증명되었다.

▼ 앙리 제르벡스, 〈심사위원들의 토론〉, 1889년 파리 박람회에 전시. 19세기 말, 새롭고 현대적인 것에 대한 야망은 유럽 전반에 새로운 미학을 전파하여, 산업적인 제품에서도 형식의 아름다움이 중시되었다.

◀ 빈의 만국 박람회 전당, 1873년. 빈의 박람회장 설계는 하나의 건물만을 사용해왔던 그때까지의 전통을 깬 새로운 시도였다. 이 건물은 매우 넓은 공간에 걸쳐 늘어선 여러 개의 관(館)으로 이루어져 있었다.

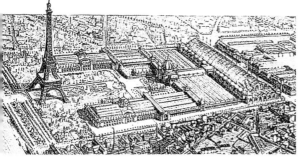

◀ 1889년 만국 박람회를 위하여 건설된 에펠탑은 바스티유 습격 100주년을 기념하는 의미가 있었다. 온통 철로 만들어진 이 탑은 파리를 지배하는 건축물이었다.

▶ 미국에서 열린 첫 번째 대박람회는 1853년 뉴욕에서 개최되었다. 이 동판화는 1876년 필라델피아 국제 박람회의 기계 전시장의 모습이다.

▼ 파리의 샹 드 마르스에서 본 1867년 만국 박람회의 정경, 개인 소장.
프랑스에서 열린 박람회는 다른 나라에서 열렸던 것보다 예술에 더욱 주안점을 두었다.

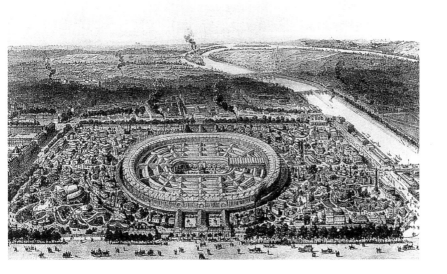

부엌 테이블

　　1889년 무렵에 그려진 이 그림은 현재 파리의 오르세 미술관에 있다. 세잔이 직접 서명을 한 몇 안 되는 작품 중 하나로, 오른편 아래쪽에 푸른색 서명이 있다. 회화의 요소들이 가장 훌륭하게 공간 안에 배열된 작품 중 하나이기도 하다.

◀ 끈으로 된 손잡이가 달린 푸른 보랏빛의 생강 단지는 세잔이 자주 그린 물건이다. 조아생 가스케는 세잔의 작업실을 방문해 이 정물화를 보았을 때, 단지가 담겨 있는 버드나무로 엮인 그물이 이루는 선을 세잔이 단지에 장식으로 그려 넣은 선이라고 착각했다. 설탕 단지와 '깨끗한 눈처럼 하얀 테이블보', 사과와 배는 세잔의 정물화에서 친숙하게 등장하는 소재이다.

▲ 일곱 개의 배가 담긴 이 커다란 버드나무 세공 바구니처럼, 서로 다른 각도로 배치된 사물들은 어느 것 하나 그저 우연히 그 자리에 놓인 것이 아니다. 이 바구니는 마치 테이블의 오른편 모서리로부터 몸을 내밀고 있는 것처럼 보인다.

▶ 파블로 피카소, 〈테이블 위의 빵과 과일 그릇〉, 1908년, 바젤, 쿤스트뮤지엄. 피카소는 자신의 초기 화풍에 많은 것을 가르쳐준 세잔의 '질서를 깨는' 구도에 찬사를 보냈다.

◀ 세잔은 전통적인 단일 원근법을 거부했으며 시점의 다양화를 고집했다. 이 물병은 주변의 다른 물체들과는 다른 시점으로 표현되었다.

자본주의의 성장과
사회주의의 이미지들

19세기 후반부터 영국, 프랑스, 독일, 러시아, 미국, 일본 등의 나라에서는 비록 그 형태는 서로 달랐으나 근대 산업 자본주의가 자리 잡게 되었다. 특히 1880년대와 1890년대에 자본주의는 전기와 같은 새로운 에너지 공급원, 석유를 비롯한 새로운 원자재와 과학적인 조사 방법의 발전에서 비롯된 새로운 기술들과 함께 들어왔다. 기계와 비료 덕분에 농업이 발달하고, 의학의 발전으로 질병 예방이 가능해지면서 인구가 증가했으며, 이는 대량 생산에 필요한 노동력을 가능하게 하였다. 자본주의의 확산과 생산 시설의 집중은 한편으로는 부유한 중간계급을 육성해냈으며, 다른 한편으로는 대다수의 노동자 프롤레타리아를 탄생시켰다. 파리 코뮌 이후, 최초의 노동자 동맹이 실패로 돌아간 후에 전 유럽에서 사회주의 당파의 역할이 눈에 띄게 중요해졌다.

▼ **클로드 모네, 〈생타드레스의 정원〉**, 1867년, 뉴욕, 메트로폴리탄 미술관. 많은 작가들이 상위 부르주아와 귀족 계급의 위기에 대한 글을 썼다. 그때까지 부르주아 계급은 19세기 사회에 그들만의 스타일과 가치를 부여하고 있었다.

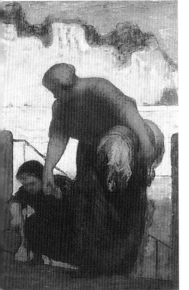

▲ **오노레 도미에, 〈세탁부 여인〉**, 1863년, 파리, 루브르 박물관. 도미에는 현재를 그려내려는 생각에 이러한 소재를 선택한 것으로 보인다.

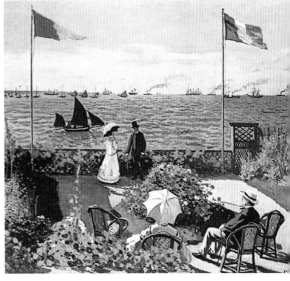

▲ 콩스탕탱 뫼니에, 〈발 생랑 베르의 유리 공장에서, 부서진 용광로 제거하기〉, 1884년경, 브뤼셀, 벨기에 왕립 미술관, 콩스탕탱 뫼니에 미술관. 뫼니에는 그때까지 '비천한' 것으로 치부되었던 장면을 작품에 담아냄으로써 육체노동을 찬양하고 있다.

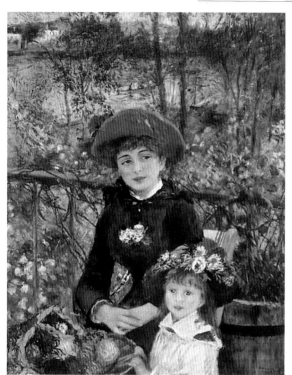

▲ 피에르-오귀스트 르누아르, 〈테라스에서〉, 1881년, 시카고 아트 인스티튜트. 이 그림은 샤투의 푸르네즈 레스토랑에서 그려졌다. 모델은 코메디 프랑세즈의 여배우였 던 잔 다를랑이다.

◀ 로베르트 쾰러, 〈사회주의 자〉, 베를린, 미술사 박물관. 내부적인 모순에도 불구하고 사회주의 정당은 급격한 성장 을 이룩했으며 조직의 힘과 영 향력도 강해졌다.

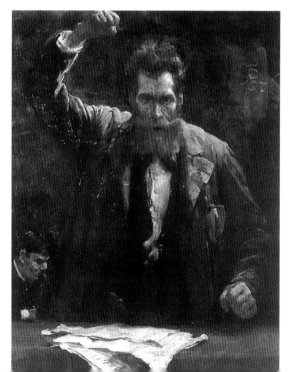

푸른 꽃병

1889년에서 1890년에 걸쳐 그려진 이 작품은 현재 파리의 오르세 미술관에 있다. 세잔의 독창성이 가장 잘 드러난 작품 중 하나이며 가장 잘 알려진 작품이기도 하다.

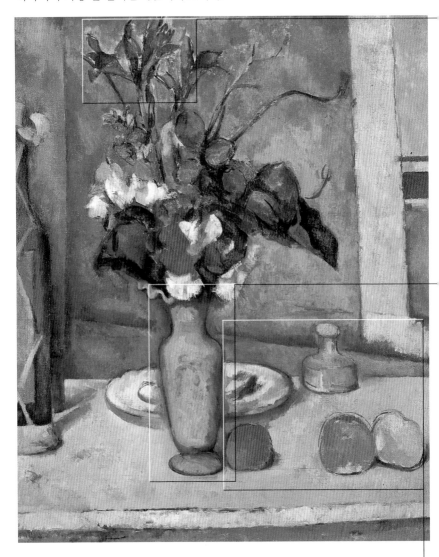

◀ 쉽게 알아보기는 어렵지만 이 꽃들은 진한 보라색의 아이리스와 그 주변의 노란 꽃들, 시클라멘과 제라늄인 것 같다. 대부분의 동료 화가들과는 달리 세잔은 꽃을 그리는 일에 별로 관심을 갖지 않았다.

◀ 뒤쪽의 하얀 접시를 배경으로 한 푸른 꽃병은 그림을 보는 이의 방향에서 들어오는 빛을 받고 있는 듯하다. 꽃병은 벽의 푸른 색과 완벽하게 동화된 것처럼 보인다. 앞쪽에서 들어오는 빛 때문에 이러한 효과가 보다 강해지고, 마치 그림자처럼 보인다.

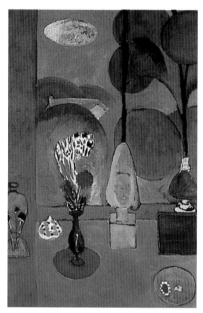

▶ 앙리 마티스, 〈푸른 창문〉, 1913년, 뉴욕, 근대 미술관.
몇 년이 지나 마티스는 세잔의 작품에 그려진 거의 그림자가 없는 사물들에서 영감을 얻어, 특히 정신적이고 신비로운 순간에 이 그림을 그렸다.

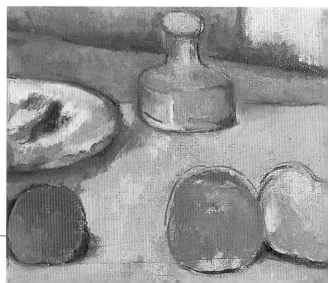

▶ 정물화를 그릴 때 세잔은 물체들을 매우 세심하게 배치했지만, 그가 정작 관심을 두었던 것은 물체 그 자체가 아니었다. 그는 형태, 윤곽, 색채, 그리고 이러한 요소들 간의 관계를 표현하고자 열망했다.

마침내 완성된 걸작: 목욕하는 사람들

세잔은 평생에 걸쳐 여러 장의 남자 누드를 스케치북에 그렸지만, 인간의 육체를 완벽한 작품으로 그려내려고 시도한 것은 말년에 이르러서였다. 이러한 주제의 그림에서는 세잔이 아카데미에서 배운 바를 되살리고 과거의 거장들의 작품과 조각, 그러한 모델들을 되새겨보려고 했다는 점이 명확하게 드러난다. 고전적인 조각품들을 따라 그리는 것은 세잔에게 있어 중요한 연습이었다. 세잔은 실제 인물을 그리는 일에서는 일찌감치 손을 뗐기 때문이었다. 목욕하는 남성들을 그린 작품은 여인들을 그린 것보다 더 정적인 구성을 보인다. 이 단계에서 세잔이 배경에 더 깊이를 주고 인물에 역동성을 부여하려고 노력했음에도 불구하고, 남성 인물들은 더 전통적인 모습으로 거리를 두고 그려졌다. 그림의 주제는 아마 세잔이 친구인 졸라와 프로방스의 아름다운 교외에서 수영을 하고 휴식을 취하며 여름 방학을 보냈던 추억에서 비롯되었을 것이다.

▲ 세잔, 〈벨로나〉(루벤스 모사), 1879~1882년, 개인 소장. 세잔은 육체의 곡선을 표현하는 루벤스의 능력에 항상 경탄했었다. 팔을 들어 올린 자세를 취한 이러한 인상적인 포즈는 강인하고 위엄에 가득 차 있다.

▲ 세잔, 〈목욕하는 남자와 바위〉, 1876~1869년경, 노포크(버지니아), 크라이슬러 미술관.

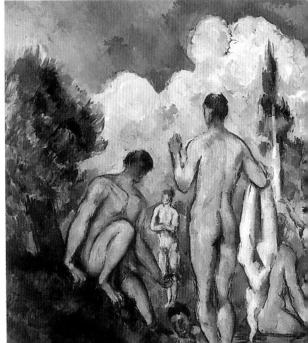

▶ 세잔, 〈목욕하는 남자〉, 1885
년경, 뉴욕, 근대 미술관.
세잔은 이 작품으로 기존의 전
통을 뒤집었다. 얼굴과 눈의 몰
입한 표정을 통해 이 목욕하는
남자는 자신만의 생각에 골몰해
있는 것처럼 보인다.

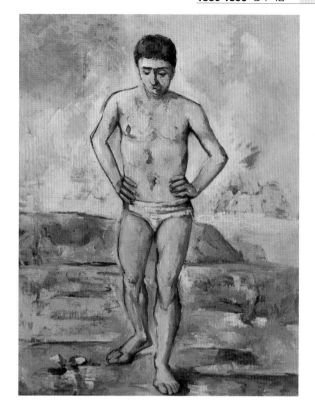

▼ 세잔, 〈목욕하는 사람들〉,
1890년경, 파리, 오르세 미술관.
시간을 초월한 듯한 구도로 그
려진 이 그림은 세잔의 작품 중
에서도 가장 상징적인 작품이다.
인물들은 각자 역동성을 지니고
있다. 생기로 가득 차 있는 오른
편의 젊은 남자는 강 반대편에
서 손을 흔드는 남자에게 화답
하고 있다.

▶ 파블로 피카소, 〈공 위
의 곡예사〉, 1905년, 모스
크바, 푸슈킨 미술관.
마치 돌에 조각된 것처럼
견고한 형태로 나타난 인
물들에서, 자연을 "원통,
구, 원뿔 모양에 따라" 보
라는 세잔의 충고가 이미
결실을 맺었다는 것을 알
수 있다.

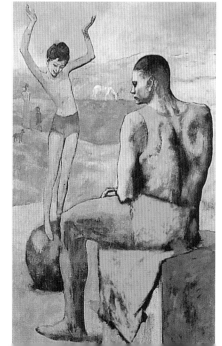

세잔, 〈사과와 비스킷〉, 부분, 1880년경, 파리, 오랑주리 국립 미술관

첫 번째 개인전

1894년 탕기 영감이 사망하고 난 후 그의 모든 재산은 경매에 부쳐지게 되었다. 그중에는 세잔의 그림 여섯 점도 포함되어 있었다. 탕기는 세잔의 그림을 취급한 유일한 미술상이었기 때문에, 그의 사망 이후 피사로는 젊은 앙브루아즈 볼라르를 친구인 세잔에게 소개해주었다. 볼라르는 라피트 거리에 갤러리를 운영하고 있었는데, 그곳은 파리의 갤러리 대부분이 모여 있는 곳이었다. 볼라르는 자신의 취향에 대한 확신이 부족했지만 남의 조언을 들을 줄 알았고 피사로와 드가의 현명한 충고를 따를 줄 아는 지혜가 있었다. 세잔은 20년간 파리의 전시회와는 동떨어져 은둔하는 삶을 살고 있었고 피사로는 볼라르에게 세잔한테 연락을 해보도록 권유했다. 세잔은 볼라르에게 150점의 그림을 보내왔고 1895년 가을 개인전이 열리게 되었다. 비평가들의 반응은 냉담했지만 세잔의 옛 동료 화가들과 아방가르드 예술인들은 세잔에게 대가라는 칭송을 보냈다. 피사로는 다음과 같이 기술하였다. "세잔의 그림이 주는 매혹을 느끼지 못하는 사람들, 특히 예술가들과 미술상들은 실수를 범하고 있는 것이다. 그들은 자기의 감성이 부족하다는 사실을 사방에 내보이는 꼴이다. 르누아르가 잘 지적했듯이, 세잔의 작품들은 마치 폼페이 유적지에서 발견된 회화들처럼, 초라하면서도 웅장한 가운데 '말로 할 수 없는 어떤 것'을 지니고 있다."

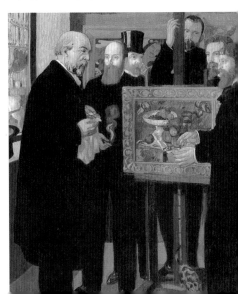

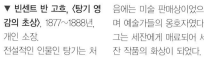

▼ 빈센트 반 고흐, 〈탕기 영감의 초상〉, 1877~1888년, 개인 소장.
전설적인 인물인 탕기는 처음에는 미술 판매상이었으며 예술가들의 옹호자였다. 그는 세잔에게 매료되어 세잔 작품의 화상이 되었다.

▲ 세잔, 〈화가의 초상〉, 1878~1880년, 워싱턴, 필립스 컬렉션.
이 그림은 볼라르가 소장하고 있던 엄청난 규모의 소장품 중 하나였다. 볼라르는 사업 감각이 뛰어났고 초기부터 젊은 화가들의 그림을 낮은 가격으로 사들이는 것을 좋아했다. 그는 결코 서둘러서 판매하지 않았고 자본을 즉시 재투자해야 할 때에도 망설이지 않았다.

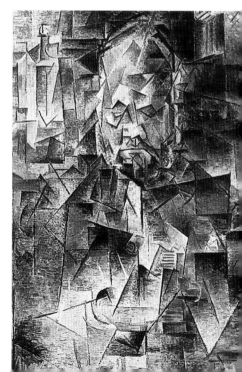

▶ 파블로 피카소, 〈볼라르의 초상〉, 1915년, 모스크바, 푸슈킨 미술관.
세잔(세잔의 작품은 122, 123쪽 참조)과 다른 화가들이 그랬던 것처럼 피카소는 이마가 두드러지고 시선을 아래로 내리깐 어두운 분위기로 볼라르를 그렸다. 볼라르는 1901년 젊은 화가였던 피카소의 첫 전시회를 개최했다.

동양적인 것과 고대의 것

19세기가 저물어갈 무렵, 유럽에서는 동양 미술이 선을 보이기 시작했으며 많은 예술가들에게 영감의 원천이 되었다. 이들은 1879년의 만국 박람회 덕분에 일본 미술에 대해 알게 된 것이었다. 자포니즘의 유행은 프랑스 전체를 휩쓸었다. 화가들은 아틀리에에 도자기, 판화, 일본식 의상, 기모노 등을 수집하였고, 이러한 물건들은 이들의 작품에서 종종 배경으로 등장하거나 작품의 중요한 주제가 되기도 하였다. 이러한 관심의 저변에 깔려 있던 것은 단순한 유행이 아니라 독창적인 관점과 구성을 불어넣는 형태에 관한 상세한 탐구였다. 서양 미술의 원근법이 부재한 가운데 인물과 사물을 겹치게 하는 평면적이고 장식적인 외부 묘사는 화가들에게 관심의 대상이 되어갔다. 세잔은 동양 미술에 그다지 큰 매력을 느끼지는 않았으며, 자신의 상상력을 자극한다고 느끼지도 않았다. 르누아르는 들라크루아의 작품에서 나타나는 동양적인 주제를 즐겨 탐구했지만, 관심이 없기는 세잔과 마찬가지였다. 조르주 리비에르는 세잔이 자전적인 기록에서 젊은 시절 루브르 박물관을 찾아가 고전 예술에 대한 사랑을 키워왔던 일에 대해 언급하고 고전 예술에 대한 애호를 인정했던 예를 들며, 그를 '황금시대의 그리스인'이라고 칭하였다. "이 젊은 화가의 마음속에는 미술에 대한 전반적인 이론이 형성되고 있었다. 그것은 옛 대가들이 일구어놓은 탐구에 근거한 확고한 논리를 지닌 이론이었다." 리비에르는 이렇게 말했다.

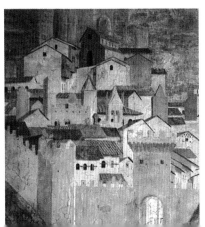

◀ 피에로 델라 프란체스카, 〈아레초의 전경〉, 〈십자가의 전설〉의 부분, 1452~1465경, 아레초, 성 프란체스코 성당 벽화.
세잔이 그린 에스타크의 전경에 나타난 집들은 거장의 이 작품을 떠오르게 한다.

▶ 세잔, 〈죽어가는 노예〉, 미켈란젤로의 조각을 모사한 스케치. 1900년경. 필라델피아 미술관.

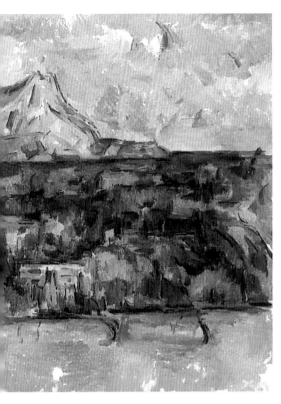

◀ 세잔, 〈로브에서 본 생트빅투아르 산〉, 1902~1906년, 캔자스시티, 넬슨-애트킨스 미술관.
세잔은 명확히 구분되지 않고 불분명한, 그래서 색채에 대한 힘들고도 오랜 탐구의 결과를 잘 보여줄 수 있는 윤곽선을 보다 선호했다. 그는 외부 세계와 자신의 마음 상태를 하나가 되는 지점까지 서로 조화시키고자 했다.

▼ 가쓰시카 호쿠사이, 〈기분 좋은 산들바람과 평온한 기쁨〉, 1830년경.
호쿠사이의 판화는 즉시 많은 화가들을 열광시켰다. 특히 판화 예술에 상당한 관심을 늘 가지고 있었던 피사로는 기술적인 측면을 매우 높이 평가했다.

◀ 제임스 애벗 맥닐 휘슬러, 〈도자기 나라의 공주〉, 1865년, 워싱턴, 스미소니언 프리어 미술관.
처음부터 일본 미술에 열중했었던 리볼리 거리의 가게에서

휘슬러는 청자와 백자, 일본 의상을 사들여 수집하기 시작했다. 이 가게는 데조이라는 부부가 일본으로 오랜 여행을 다녀온 후에 세운 가게였다.

큐피드 석고상이 있는 정물

　　　　세잔의 소유였던 이 작은 조각상은 출처를 알 수 없으며 오늘날에도 그 행방을 파악할 수 없다. 세잔이 사망한 이후 열렸던 경매에서는 찾아볼 수 없었던 것이다. 1894년에서 1895년 사이에 제작된 이 작품은 지금 스톡홀름의 국립 미술관에서 소장 중이다.

◀ "세잔은 세 점의 정물화를 내놓았는데, 따뜻하고, 심오하고, 생동감 있는 그 작품들은 일상의 현실에 깊이 뿌리박혀 있는 소재를 다루고 있으면서도 마술 벽화처럼 앞으로 튀어나오는 느낌을 주었다." (조아생 가스케)

▶ 세잔, ⟨큐피드 석고상⟩, 1890~1904년, 소묘 한 점과 수채화 두 점. 위의 그림들은 왼쪽 작품을 구상하기 위한 습작이 아니라 미완성된 독립작으로 보인다. 채색된 그림들에서는 아기 천사의 몸의 곡선에 대한 연구가 돋보인다.

▶ 세잔, ⟨큐피드 석고상⟩, 1895년경, 런던, 코톨드 인스티튜트 갤러리.
이 작품에서 세잔은 조각상을 강조하는 세로 방향의 구도를 택했다.

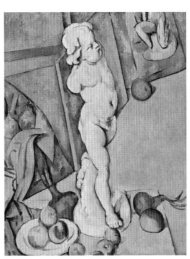

▼ 세잔, ⟨사과와 오렌지가 있는 정물⟩, 파리, 오르세 미술관.
세잔의 정물화에서는 대부분 하얀 천이 등장해 전체 구도에 조형적인 형태를 부각시켜 준다. 이 작품에서도 세잔은 배경으로 풍성한 다마스크 천을 사용했다.

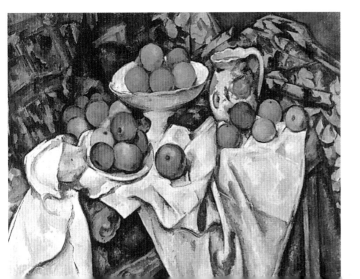

카드놀이 하는 사람들

세잔은 1890년에서 1896년에 걸쳐 카드놀이 하는 사람들 시리즈를 그렸다. 이 작품들의 훌륭함은 세잔이 장면을 정물화의 수준으로 단순화시켰다는 데 있다. 묘사된 인물들은 가면을 연상시키는 불가사의한 인상을 주며, 보는 이와 전혀 소통하지 않고 굳은 포즈로 거의 표정을 드러내지 않고 있다. 마치 세잔이 카드놀이 하는 사람들을 묘사하면서 그들의 내부 세계에는 접근하지 않았던 것 같다는 인상을 풍긴다. 이 작품들은 세잔의 독창성이 가장 명확하고 원숙하게 드러난 예로 볼 수 있으며, 이전에 다른 화가들이 동일한 주제로 그렸던 것과는 확연한 차이를 보여준다. 그때까지 카드놀이라는 주제는 사교 생활이나 휴식, 혹은 여가를 묘사하기 위해서거나 탐욕, 속임수, 불안 등을 나타내기 위한 소재에 불과했다. 그러나 세잔의 이 그림에서는 그러한 면을 전혀 찾아볼 수 없다. 사람들은 카드놀이에 완전히 몰입하여 어떠한 감정의 움직임도 보이지 않는다. 사실 그림 자체도 실제로는 쾌활하고 소란스러운 분위기에서 이루어지던 실제 시골의 카드놀이판과는 대조적이다. 세잔은 자신만의 스타일로, 전형적인 떠들썩한 순간을 이지적인 순간으로 변모시켰다.

▲ 세잔, 〈푸른 작업복을 입은 농부〉, 1892년 혹은 1897년, 포트워스(텍사스), 킴벨 미술관.
연도가 분명하지 않은 이 작품은 세잔이 자 드 부팡 근처에서 일하던 농부들을 모델로 삼고 했음을 확인케 해준다.

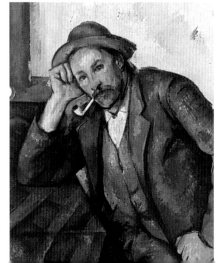

◀ 세잔, 〈담배 피우는 사람〉, 1891~1892년, 만하임, 시립 미술관.
이 작품의 색채 조화는 극도로 정제되어 있으며, 푸른색에서 자주색으로 가는 섬세한 조화를 보여준다.

▲ 세잔, 〈카드놀이 하는 사람들〉, 1890~1892년, 개인 소장.
이 드로잉은 명암의 대조를 사용해 표현되었다. 빛과 그림자가 공간을 완전히 녹여내며 전경과 배경을 오간다.

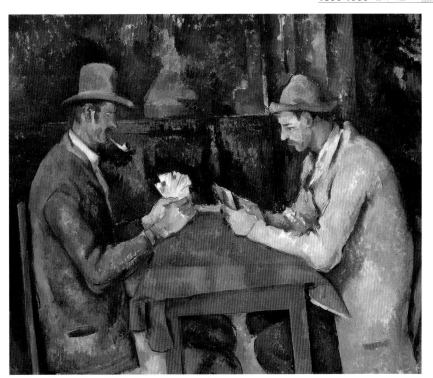

▲ 세잔, 〈카드놀이 하
는 사람들〉, 1893~1896
년, 파리, 오르세 미술관.
폴 알렉시스에게 쓴 편지
에서 세잔은 모델들을 한
곳에 모아 두고 그림을
그린 것이 아니라고 인정
했다. 먼저 세부적인 면
을 잘 관찰한 후에 화면
안에 배치하는 편을 선호
했기 때문이었다.

▶ 세잔, 〈카드놀이 하
는 사람들〉, 1892년, 뉴
욕, 메트로폴리탄 미술관.
로저 프라이는 그림 속의
사람들에 대해 이렇게 평
했다. "이 작품의 중심에
서 찾을 수 있는, 결코
없앨 수 없는 무엇인가에
는 비범한 기념비적인 엄
숙함과 저항감이 깃들어
있다."

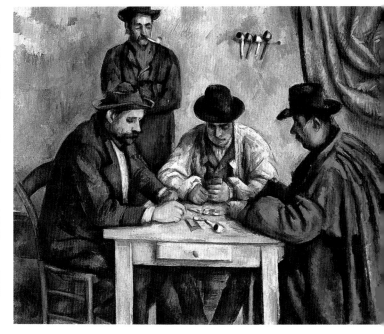

커피포트와 여인

　　　　　여인은 기하학적으로 분할된 배경을 뒤로하고 앉아 있으며, 앞쪽으로 커피포트와 컵이 나와 보인다. 머리칼과 손, 드레스의 표현은 작품에 기념비적인 면모를 부여한다. 1895년경에 그려진 이 그림은 현재 파리의 오르세 미술관에 있다.

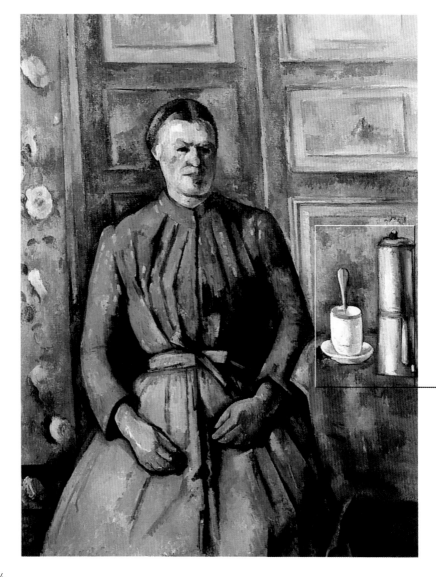

▼ 스푼의 손잡이가 자세하게 그려진 것은 그림 전체를 '수직 구도'에 담으려는 의도를 강조하기 위해서이다. 이러한 세련된 공간 처리는 입체주의 화가들에게 깊은 영향을 주었다.

▶ 세잔, ⟨노란 의자에 앉은 세잔 부인⟩, 1893~1895년, 뉴욕, 메트로폴리탄 미술관. ⟨커피포트와 여인⟩에서의 기법과 비슷하게, 이 그림은 세잔의 아내가 장미 한 송이를 들고 무늬가 있는 커튼 옆에 앉아 있는 모습을 보여준다.

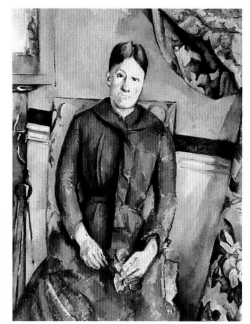

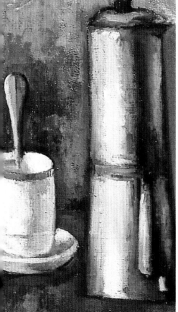

▶ 세잔, ⟨앉아 있는 여인⟩, 1895년, 안 앤드 마리-안네 크루기어-포니아토브스키 컬렉션. 푸른 드레스, 머리 스타일과 뚜렷한 턱의 선으로 보아 이 수채화는 오르세 미술관에 있는 작품과 같은 시기에 같은 모델을 그린 것으로 보인다.

영사기의 발명: "죽음은 더 이상 절대적인 것이 아니다"

영사기는 1895년 12월 28일에 최초로 선을 보였다. 영화에 대한 최초의 연구는 독특한 인물인 사진사 앙투안 뤼미에르에 의해 시작되었다. 두 아들 오귀스트와 루이의 도움을 받아 뤼미에르는 움직임을 일련의 즉석 사진으로 분할하는 기술을 완성시켰다. 이 아이디어는 수없이 많은 실험을 거쳐 초보적인 영화 촬영기의 발명으로 이어졌다. 첫 번째 상영은 개인적인

▲ 〈영사기〉, 질 세레에게 바쳐진 수채화, 1896년, 토리노, 국립 영화 박물관.
달려오는 기차의 광경에 놀란 관객들은 좌석 깊숙이 몸을 웅크렸다.

자리에서 이루어졌지만, 이 대단한 도전을 보기 위해 수많은 대중들이 돈을 내고 몰려들었다. 이는 즉각적인 성공을 거두었다. 영화를 처음 접한 관객들은 그들의 눈앞에서 연극이 아닌 실제의 삶이 펼쳐지는 것에 깜짝 놀라 넋을 잃었던 것이다! 당시의 한 기자는 이런 기사를 썼다. "이 기구의 사용이 사람들에게 확산되어 모든 이가 사랑하는 사람들을 찍을 수 있게 된다면, 그것도 멈춰 있는 상태가 아니라 친숙한 동작을 취하고 이야기를 하는 살아 움직이는 모습을 찍을 수 있게 된다면, 죽음조차도 더 이상 절대적인 것이 아니게 될 것이다."

▲ 〈가로등에 매달린 주정뱅이〉, 환등기용으로 제작된 에칭, 1800년, 파리, 시네마테크 프랑세즈.
환등기용 이미지는 처음에는 손으로 그려 제작되었지만, 나중에는 석판화나 사진을 이용해 제작되었다.

▶ 〈메이 어윈과 존 C. 라이스의 키스〉, 에디슨 필름, 1896년, 파리, 시네마테크 프랑세즈.
약 16미터 길이의 필름에 담긴 이 장면은 아마 영화에 등장한 최초의 키스신일 것이다. 이 이미지는 영화의 낭만적 영웅인 루돌프 발렌티노를 연상시킨다.

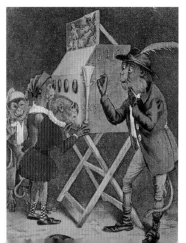

▶ 18세기 전반의 영국 판화에 새겨진 상자 극장을 들여다보는 원숭이들, 토리노, 국립 영화 박물관.
영화의 발명 이전에, 길거리 축제에서 어린아이들이 즐기던 놀이 중 하나는 '마술상자'였는데, 이는 기사가 촛불로 밝힌 그림들을 움직여주는 장치였다.

▶ 일식을 관찰하기 위한 카메라 옵스큐라의 이용 방법을 설명하는 도해, 1544년. 고대의 그림자 극장은 이미 영사기의 발명을 위한 첫걸음이 되었다고 볼 수 있다. 그러나 사진술과 영사 기술의 진정한 기원은 아마도 레온 바티스타 알베르티와 레오나르도 다 빈치가 연구했던 카메라 옵스큐라의 출현으로 보아야 할 것이다.

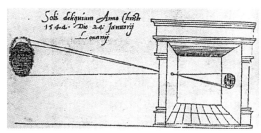

◀ 영화는 최초에 런던에서 대중에게 상영되었을 때부터 대단한 성공을 거두었고, 뤼미에르가의 친구였던 기획자 펠리시앙은 돈방석에 올랐다. 사진은 뤼미에르 형제의 영화를 광고하는 영국의 포스터이다.

▼ 〈레어빗 핀드의 꿈〉, E. S. 포터, 에디슨 필름, 1906년, 런던, 영국 영화 재단. 유명한 코믹 판타지는 모두 만화의 인물과 장면에서 영감을 받았다. 이 이미지는 악몽을 꾸고 있는 술꾼을 보여준다.

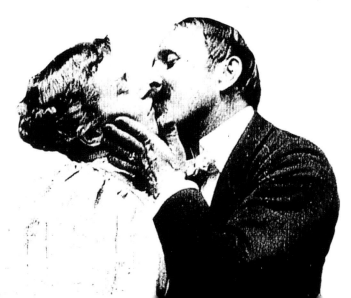

귀스타브 제프루아의 초상

작업실에 있는 비평가의 모습을 그리는 것은 상당히 흔한 일이었다. 책장과 책으로 뒤덮인 책상을 배경으로 한 비슷한 모습으로 마네는 졸라를, 드가는 비평가 뒤랑티를 그린 적이 있었다. 1895년에서 1896년경에 제작된 이 그림은 현재 파리의 오르세 미술관에 소장되어 있다.

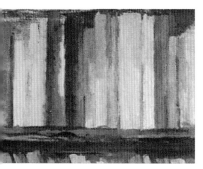

▲ 세잔에게 있어 서재에 꽂힌 책들은 분위기를 위한 소재라기보다 공간을 탐구하고 양감을 그려내는 데에 있어 중요한 요소였다. 책들은 수직적이고 비스듬하게 배열되어 있으며, 주의 깊게 표현된 색상 효과로 인해 다양한 시점이 완벽하게 조화를 이루고 있다. 서가의 책들에서 보이는 시점이 몇 가지 있는가 하면 책상 위의 노트와 종이들이 표현된 시점은 또 다르다. 이러한 모든 세부적인 면이 작품 전체에 놀라우리만치 훌륭한 구조를 부여한다.

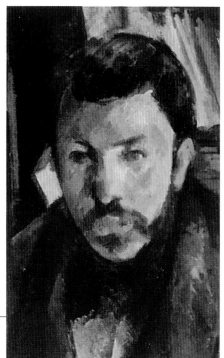

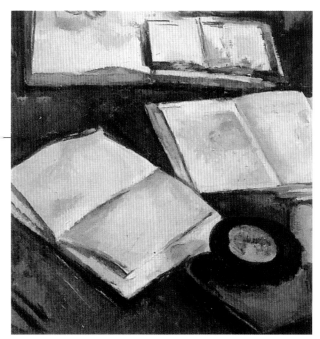

▲ 얼굴과 손은 불완전하게 남겨져 있는데, 부분적으로는 이 작품이 미완성 상태이기 때문이고 또 다른 이유로는 세잔이 자신이 보기에는 너무 절충주의적이고 취향이 경박스러웠던 이 비평가에 대해 그다지 호의를 지니고 있지 않았기 때문이다. 조아생 가스케에 따르면 사소한 불화가 강한 적개심으로 변하게 되었다고 한다.

◀ 테이블 위에는 종이, 책, 잉크병과 아마 세잔이 가져온 듯한 장미꽃 조화 한 송이, 그리고 로댕의 작은 조각상이 놓여 있다. 카이유보트의 사망 후 그의 소장품이 정부에 기증되었을 때 신문 『르 주르날』에 세잔을 칭찬하는 글을 쓴 첫 번째 사람이 제프루아였다.

1905년, 기적의 해, 아인슈타인과 상대성 이론

"우주에 우리가 붙잡고 매달릴 만한 것은 없다. 우리가 아는 한도 내에서는." 어느 무명 기자가 쓴 이 글에 아인슈타인은 직접 이런 말을 덧붙였다. "우리가 읽어보고 인정하는 한도 내에서는." 1905년 알버트 아인슈타인이 체계화시킨 이론은 철학적인 성찰의 길을 열며 과학을 넘어선 분야에서까지 커다란 반향을 일으켰다. 하나의 이론이 빛과 물질, 공간과 시간을 하나로 결합시킨 것이다. 기차로 여행하는 승객에게 동시에 일어나는 두 가지 사건은 기차가 지나가는 것을 보는 이에게는 단일한 것이 아니다. 그는 둘 중 하나의 사건을 다른 것보다 먼저 보게 된다. 둘 중 누가 옳을까? 이 질문에 아인슈타인은 둘 다, 라고 답했다. 아인슈타인에 대한 흥미로운 에세이에서 롤랑 바르트는 이렇게 썼다. "이것이 바로 아인슈타인의 신화이다. 모든 그노시스적인 테마가 여기에 있다. 자연의 합일, 세계가 축소될 수 있다는 진정한 가능성, 공식이 열리는 힘, 비밀과 단어와의 전통적인 투쟁……. 아인슈타인은 가장 모순적인 꿈을 실현시키고, 자연에 대한 인간의 무한한 힘과 인간이 더 이상 복종할 수 없는 신성한 믿음의 숙명을 신비롭게 화해시킨다." 그렇다면 세잔은 많은 사람들이 생각했듯 정말로 시력에 문제가 있었던 걸까? 세상과 현실을 그처럼 왜곡되게 본다는 것은 정말 어리석은 일일까?

▲ 이페이 오카모토, 〈아인슈타인의 캐리커처〉, 뉴욕, 미국 물리학 재단.
과학사가인 제럴드 홀튼에 따르면, 아인슈타인은 자신이 항상 "어린아이들만 답을 알고 싶어 궁금해하는(어른들은 결코 궁금해하지 않는)" 문제인 시간과 공간에 대해 스스로에게 질문을 던졌다고 말하고 했다.

◀ 1912년에 촬영된 취리히의 아인슈타인 사진, 취리히, E. T. H 비블리오텍.
아인슈타인이 어머니로부터 물려받은 음악에 대한 열정은 과학자로서의 삶에서도 중요한 부분을 차지했다. 그는 바이올린 켜기를 좋아했고 실내악 연주를 좋아했으며, 여행하면서 만난 음악인들과 함께 연주하기도 했다.

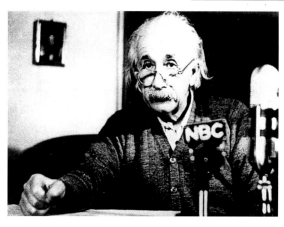

▲ 상대성 이론에 덧붙여진 아인슈타인의 이 공식은 물체의 질량이 그것이 포함하고 있는 에너지량과 연관이 있다는 것을 설명한다. 물체가 에너지를 흡수하면 질량은 늘어나고, 에너지를 방출하면 질량이 줄어든다는 사실을 토대로 유지되는 이 등식은 두말할 필요 없이 아인슈타인의 가장 유명한 공식이다.

▲ NBC 카메라 앞에서 수소폭탄에 반대하는 연설을 하는 아인슈타인, 베를린, 언론 문화자료 보관실.

▼ 상대성 이론에 대한 아인슈타인의 방정식. 보스턴 대학, 프린스턴 대학 출판부. "내가 배운 한 가지는…… 우리의 모든 과학은 현실과 대조해보았을 때 원시적이고 유아적이라는 것이다. 그럼에도 그것은 우리가 가진 가장 소중한 재산이다." (알베르트 아인슈타인)

▶ 망슈, 〈블랙홀의 상상화〉, 『시엘 에 에스파스』지(誌). 블랙홀은 주변의 공간을 일그러뜨리는 거대한 질량의 집결체를 가리킨다.

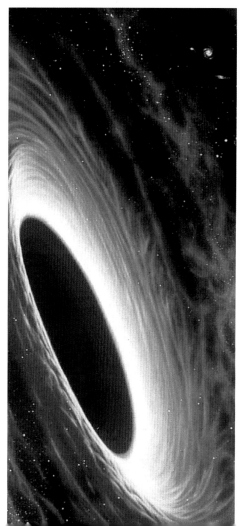

앙브루아즈 볼라르

세잔의 친구인 화상, 볼라르를 그린 1899년의
이 초상화는 현재 파리의 프티 팔레 미술관에 있다. 볼라르는 배경과 인물
의 얼굴이 만나면서 형성된 수직선으로 이루어진 십자형 구도 안에 나타
나 있다.

▶ 세잔, 〈앙브루아즈 볼라르〉, 케임브리지(메사추세츠주), 포그 미술관.
초상화를 캔버스 위에 그리기 전에 세잔은 여러 번 되풀이해서 볼라르를 스케치했다. 볼라르에 따르면 이 드로잉이 바로 프티 팔레 미술관에 있는 작품의 출발점이었다고 한다.

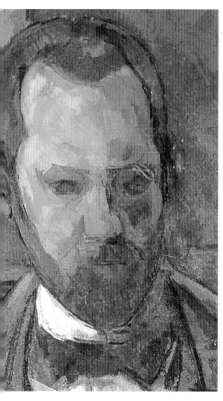

▲ 모리스 드니는 자신의 일기에 볼라르가 이 그림이 완성될 때까지 셀 수 없을 만큼 여러 차례 포즈를 취했어야 했다고 적었다. 그러나 끊임없는 수정이 가해졌음에도 이 그림의 특히 머리의 세부적인 부분에는 아직 미완성된 듯한 기미가 남아 있다.

▶ 세잔, 〈팔짱을 낀 남자〉, 1899년경, 뉴욕, 솔로몬 R. 구겐하임 미술관.
일반적으로 세잔은 초상화를 그릴 때 인물의 사회적 계급이나 분위기, 기분 따위에는 흥미가 없었으며, 표정을 나타내는 데에만 관심이 있었다.

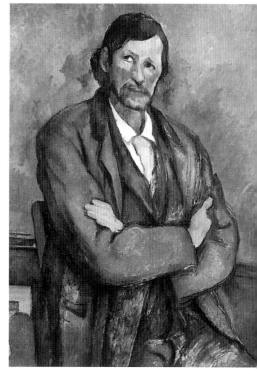

야수주의

"관객들의 얼굴에 물감 한 동이가 퍼부어졌다." 1905년 살롱 도톤에서 대중에게 자신들의 작품을 선보인 예술가 그룹은 곧 '야수주의'라고 불리게 되었다. 이들은 실제 화파가 아니라, 20세기 초의 감수성에 부응하는 예술가들의 모임이었다. 주관적인 충동, 지적이고 감성적인 긴장을 표현할 수 있도록 형태는 단순화되고, 색채는 순수해져야 했다. 이들의 공통적인 특성은 색채와의 관계였는데 색채란 이들에게 세부 묘사, 명암, 입체감의 표현보다 더욱 결정적인 요소였기 때문이다. 앙리 마티스는 이렇게 말했다. "색채의 선택은 어떠한 과학 이론에서 나오는 것도 아니다. 그것은 나의 감성의 경험에 기초한 것이다." 이러한 사고는 동시대의 입체주의와는 대조되는 것이었는데, 입체주의 미술가들은 자신들을 규칙과 명확한 목표를 지닌 조직적인 화파로 간주했다. 마티스의 밝음과 드랭의 고전주의, 블라맹크의 극적인 묘사와 발로통의 따스함처럼 야수주의에는 서로 대조적인 화풍을 지닌 인물들도 몇몇 있었다. 1905년에 '발견된' 아프리카와 오세아니아의 원시 예술과 조각품들은 고갱과 반 고흐의 예술과 더불어 가장 빈번히 사용된 영감의 원천이었다.

▲ 앙리 마티스, 〈니스의 실내, 마티스 부인과 다리카레르 부인〉, 1920년, 생 트로페, 아농시아드 미술관.
두 여인은 마치 사진에 찍힌 것처럼 대화 도중에 멈춘 채로 그림 속에 담겼다. 남부의 찬란한 빛, 배경의 사물들에서 나타나는 밝음과 꽃에서 마티스는 집 안의 가정적인 분위기를 전달한다.

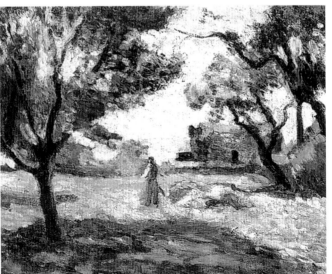

◀ 앙리 마티스, 〈코르시카의 풍경〉, 1898년, 생 트로페, 아농시아드 미술관.
이 무렵에 마티스는 여전히 인상주의에 물들어 있었지만, 색채는 더 이상 대기와 자연광의 '진실함'에 도달하는 수단이 아니라 그림 자체를 그리기 위한 목적일 뿐이라는 사실을 이미 감지하고 있었다.

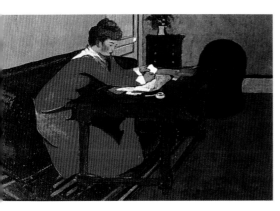

◀ 펠릭스 발로통, 〈책상의 미지아〉, 1897년경, 생 트로페, 아농시아드 미술관.

▼ 모리스 드 블라맹크, 〈정물〉, 1907년, 생 트로페, 아농시아드 미술관. 블라맹크는 풍경과 정물을 활기 있고 도식적으로 그려내는 데에 열중했으며, 야수주의 화가에서도 가장 과격한 성향의 인물이었다.

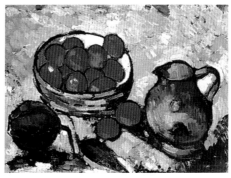

▲ 모리스 드 블라맹크, 〈샤투 항구〉, 1906년, 생 트로페, 아농시아드 미술관. 체질적으로 자신의 태도를 고치거나 자신의 감정적인 방식에 대한 비판적인 평가를 받아들일 줄 몰랐던 블라맹크는 이 시기에 그려진 그림들을 다시는 되풀이해 그리지 않았다.

▶ 앙드레 드랭, 〈템스 강의 다리(세인트 폴과 워털루 다리)〉, 1906년, 생 트로페, 아농시아드 미술관. 드랭에게 있어 1906년과 1907년은 예술적인 관점에서 볼 때 각별히 행복한 해였다. 런던의 정경은 그의 그림 가운데서도 가장 아름다운 작품에 속한다.

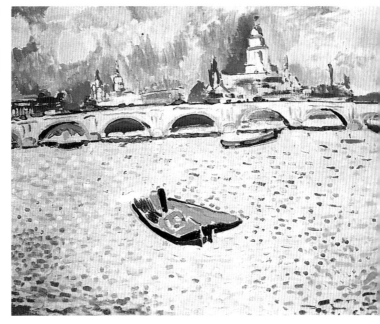

대수욕도

1906년에 그려진 이 그림은 현재 필라델피아 미술관에 소장되어 있으며, 들판의 나무 아래서 목욕을 하는 여러 명의 여인들이 그려져 있다. 이 주제는 세잔에게서 반복적으로 나타나는 것으로, 여러 해에 걸쳐 세잔은 서른 장의 스케치와 셀 수 없이 많은 드로잉과 수채화를 그렸다.

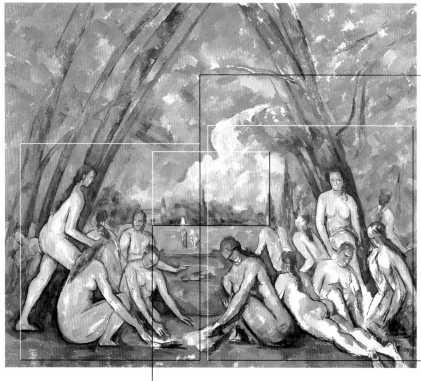

◀ 이 그림의 회화적 구도는 같은 주제로 그려진 다른 그림들과 비교해 더욱 넓으며, 다른 버전에서 보다 수평선이 더 명확하게 눈에 들어온다. 하늘은 인물들이 자유롭게 움직일 수 있도록 호흡하게 해주려는 것처럼 보인다. 황토색, 흰색, 보라색, 녹색이 사용되었고 여인들의 얼굴에는 약간의 주홍빛 터치가 보인다.

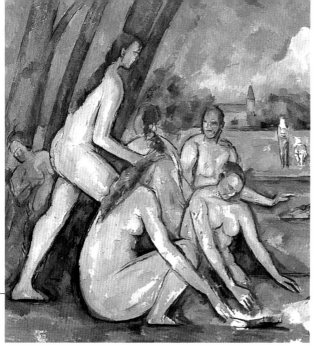

◀ 세잔은 이등변 삼각형을 염두에 둔 채 인물들을 기념비적인 구조로 그렸던 듯하다. 각각의 인물은 서로 다른 각도에서 본 모습이다. 여인들이 모인 그룹도 하나의 삼각형을 형성하는데, 긴 변이 나무줄기와 가지로 된 삼각형이다.

▼ 파블로 피카소, 〈아비뇽의 여인들〉, 1907년, 뉴욕, 근대 미술관.
피카소는 세잔의 작품을 깊이 탐구한 후에 자신만의 해석을 더했다. 이 작품은 세잔의 수욕도와 닮은 점이 있다.

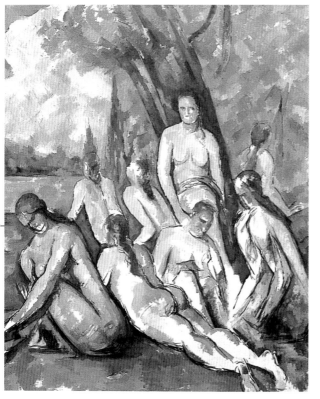

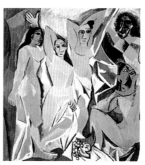

◀ 의도적으로 길게 늘여진 여인들의 형태에는 옛 거장들의 영향을 받은 흔적이 반영되어 있다. 그러나 여기저기 칠해진 투명한 색채와 하이라이트를 주기 위해 하얗게 남겨진 부분들, 시대를 초월한 구도로 배치된 인물들은 세잔만의 독특함을 어디서든 알아볼 수 있도록 한다.

마지막 뮤즈:
생트빅투아르 산

아버지의 죽음 이후로 상당한 유산을 물려받아 여행을 다니거나 편안한 생활을 할 수 있게 되었음에도 불구하고 세잔은 나이가 들면서 점점 작은 세상 속으로 침잠했다. 그는 여전히 조용하고 단순한 생활을 열망했으며 계속해서 그림의 모티프를 엑스 주위에서 찾았다. 엑스는 여전히 그에게 커다란 매혹의 대상이었다. 그가 가장 좋아했던 주제 중에는 생트빅투아르 산이 있었는데, 동쪽으로 몇 킬로미터 이어진 이 산에서 그는 예전에도 가볍게 많은 그림을 그렸었다. 그러나 말년의 세잔의 그림에서 산의 정경은 뚜렷한 모습을 간직하고 있으면서도 보다 순화되고 추상적이며 멀어져 보이게 되었다. '뮤즈 빅투아르'는 세잔의 마지막 순간까지 그와 함께했다. 그는 그곳에서 그림을 그리다가 폭풍우를 만나 쓰러졌던 것이다. 1906년 10월 15일의 일이었다. 며칠 후, 10월 23일에 세잔은 폐렴으로 사망했다.

▲ 생트빅투아르 산, 엑스의 북서쪽 방향. 이 산은 여러 방면에서 볼 수 있지만 세잔이 자주 택했던 르 토노레로 향하는 길이 가장 가까이 지나간다. 길의 도중에는 토노레 지역 외부의 농지인 샤토 누아르가 있다.

▼ 모리스 드니, 〈세잔을 방문함〉, 1904년, 개인 소장. 이 자그마한 유화에 드니는 1906년 1월 친구인 케르-자비에 루셀과 함께 세잔을 방문했던 기록을 담고 있다.

▲ 세잔, 〈로브에서 본 생트빅투아르 산〉, 필라델피아, 개인 소장.
이는 세로 포맷으로 그려진 생트빅투아르 산의 그림 중 유일한 수채화이다.

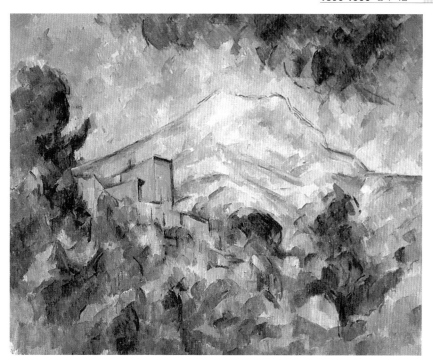

▲ 세잔, 〈생트빅투아르 산과 샤토 누아르〉, 1904~1906년, 도쿄, 브리지스톤 미술관.
구름과 나무를 뒤섞이게 하는 색채의 소용돌이가 산을 둘러싸고 있으며 빛은 건물에만 비치고 있다.

▶ 세잔, 〈르 토노레로 가는 길에서 본 생트빅투아르 산〉, 1900년경, 상트페테르부르크, 에르미타주 미술관.
세잔은 지속적인 형태의 탐구를 통해 대지와 하늘을 하나로 일치시키는 거대한 감동을 신사하고자 했다.

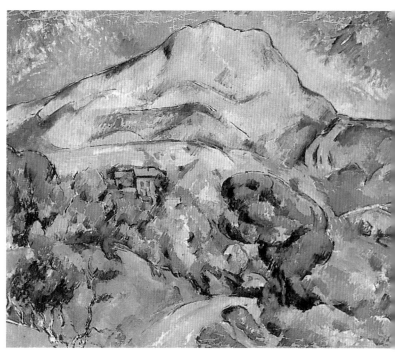

1907년, 회고전

1907년의 살롱 도톤에서는 세잔의 작품 56점을 한데 모은 대규모의 회고전이 열렸다. 그랑 팔레를 방문한 이들 중에는 파블로 피카소, 앙리 마티스, 시인인 기욤 아폴리네르, 조르주 브라크, 그리고 이탈리아 화가로 이후에 세잔의 회고전에 대해 기사를 쓴 아르덴고 소피치 등이 있었다. 화가 에밀 베르나르는 『메르퀴르 드 프랑스』지에 세잔의 추억에 대한 2부로 구성된 글을 기고했다. 작가들은 이 회고전에 열광했다. 세잔의 중요한 작품들을 소장하고 있던 거트루드 스타인은 자신의 소설 『3인의 생애』에 대한 영감을 세잔의 〈붉은 안락의자에 앉은 세잔 부인〉에서 얻었다고 주장했다. 에밀 베르나르는 1915년 다시 『메르퀴르 드 프랑스』에 이렇게 썼다. "세잔은 절대적인 것을 찾는 명백한 독립인이었

▲ 미술사에 열정을 지녔던 시인 라이너 마리아 릴케는 브레멘에서 미래의 아내인 작가 클라라 웨스트호프를 만난다. 「세잔에 대한 서한」이라는 훌륭한 글에서 릴케는 그녀에게 썼다. "기대하지 않았던 이 만남. 이 만남이 이루어지고 내 인생에 들어오면서 위대한 연대의 의식과 나 자신에 대한 확신을 주었습니다."

다. 그는 이해되지 않는 편을 좋아했기 때문에 이해되지 못했다." 시인 릴케는 살롱 도톤을 방문한 후에 쓴 「세잔에 대한 서한」에서 다음과 같이 말했다. "이곳에 존재하는 모든 현실은 그로부터 나온 것입니다. 그의 색인 농밀한 억제된 푸른색에, 그의 붉은색에, 그림자 없는 녹색에, 그가 그린 와인 병의 검붉은 색에 말입니다."

▲ 앙드레 드랭, 〈칸바일러 부인의 초상〉, 1913년, 파리, 국립 현대 미술관, 조르주 퐁피두 센터. 야수주의와 입체주의를 거쳐 드랭은 1913년경 고전주의적인 화풍에 정착했다.

◀ 파블로 피카소, 〈숲 속의 길〉, 1908년, 밀라노, 시립 현대 미술관. 초기의 피카소는 세잔이 남긴 교훈들에 대해 정확하게 알고 있었다. 피카소는 세잔이 아들과 제자인 화가 에밀 베르나르에게 쓴 수많은 편지들에 남긴 설명을 통해 이미지의 외형적인 변형에 대해 알게 되었다.

▶ 파블로 피카소, 〈정원의 집(집과 나무)〉, 1909년, 모스크바, 푸슈킨 미술관. 피카소의 그림에서는 채색된 기하학적 형상들이 빈틈없이 서로 밀착되어 뒤따른다. 이 이미지의 구도는 세잔 작품의 요소들과 비슷하다. 그러나 피카소의 작품에 나타나는 형상들은 세잔처럼 깊이의 혼동을 전혀 일으키지 않으며 단순히 나란하게 배열되어 있을 뿐이다.

▼ 앙드레 드랭, 〈나무들〉, 1912년경, 모스크바, 푸슈킨 미술관. 드랭은 최초에 지녔던 색채에 대한 열정이 지나간 후, 어느 정도 원시주의적인 경향을 띠는 표현을 발전시켰다. 아폴리네르는 그를 입체주의 미학의 창시자 중 한 명으로 간주했다.

입체주의

1907년의 세잔 회고전은 특히 파블로 피카소, 조르주 브라크, 페르낭 레제에게 대단히 중요한 영향을 끼쳤다. "세잔이 없었더라면 오늘날 미술의 판도가 어떠할지 나는 가끔 의문이 든다. 나는 오랫동안 그의 작품들과 더불어 작업해왔다." 또한 양감을 통해 공간을 창조해내려는 세잔의 노력은 실제로 입체주의 화가들의 기초가 되었다. 입체주의(큐비즘)라는 명칭은 비평가 루이 복셀이 브라크의 전시회를 보고 브라크가 모든 것을 입방체(큐브)로 단순화시키려는 듯하다는 평을 내린 것에서 비롯되었다.

올바른 세잔, 〈푸른 옷의 여인〉, 부분, 1899년경, 상트페테르부르크, 에르미타주 미술관

▶ 세잔, 〈자 드 부팡의 밤나무〉, 1871년경, 런던, 테이트 갤러리.

소장처 색인

아래의 장소들은 책에 수록된 세잔의 작품이 소장된 곳이다. 둘 이상의 작품이 같은 장소에 소장되어 있을 때는 가나다 순으로 표기했고, 그림이 실린 페이지를 함께 적었다.

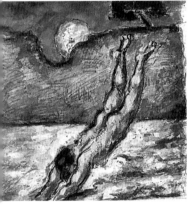

▲ 세잔, 〈물속으로 뛰어드는 여인〉, 1867~1870년, 카디프, 웨일즈 국립 미술관.

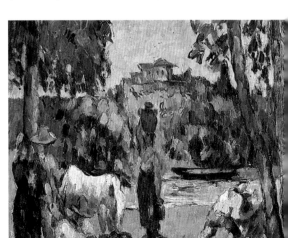

▶ 세잔, 〈밭으로 통하는 길〉, 1876~1877년, 개인 소장.

▼ 당시 엽서에 등장한
엑상프로방스 근처의
시블 아치교.

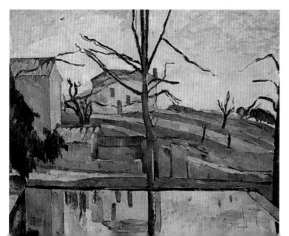

◀ 세잔, 〈자 드 부팡의 수영장〉,
1878년, 개인 소장.

▶ 세잔, 〈포플러나무〉, 1879~1880년, 파리, 오르세 미술관.

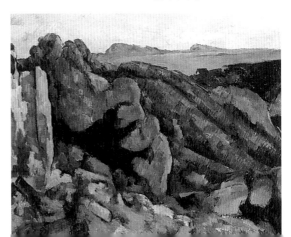

▼ 세잔, 〈팔꿈치를 괴고 있는 젊은이〉, 1866년, 개인 소장.

〈에스타크에서 본 마르세유 만〉 93
〈오베르쉬르우아즈의 풍경〉 51

▶ 세잔, 〈에스타크의 바위〉, 1879~1882년, 상파울루 미술관.

▼ 엑상프로방스 근교의 르 토노레, 당시의 엽서.

▶ 세잔, 〈큰 소나무〉, 1889년경, 상파울루 미술관.

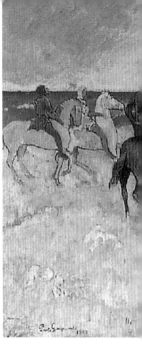

인명 색인

아래에 언급된 인물들은 세잔과 관련이 있었던 예술가, 지식인, 정치인, 사업가 또는 동시대에 활동했던 화가, 조각가, 건축가임을 밝혀둔다.

가셰, 폴-페르디낭(Paul-Ferdinand Gachet): 동종요법 의사이자 예술 애호가로 피사로와 세잔의 친구. 50

고갱, 폴(Paul Gauguin, 파리, 1848년 – 마르케사스 군도, 1903년): 프랑스 화가. 놀라운 회화적 풍부함으로 일컬어지는 그의 스타일은 나비파에 영향을 끼쳤고 다방면에서 인상주의의 출현을 예고했다. 73, 90, 91, 106, 124

그라네, 프랑수아-마리우스(François-Marius Granet, 엑상프로방스, 1775년 – 말발라, 1849년): 프랑스 화가, 다비드의 제자이자 앵그르의 친구. 초기의 신고전주의적 단계 이후 역사적이고 중세적인 주제에 대한 관심을 키웠다. 무엇보다 그는 훌륭한 풍경화가였다. 폐허, 교회의 내부나 버려진 수도원 등을 즐겨 그렸다. 9, 14

나다르(투르나숑, 가르파르-펠릭스)(Nadar(Gaspard-Felix Torunachon), 파리, 1820년 – 마르세유, 1910년): 프랑스 사진가. 캐리커처 화가였던 그는 '팡테옹'이라는, 당대의 주요 인사들의 캐리커처를 한자리에 모으려는 계획을 실행시키기 위한 방법을 찾던 중 사진술에 이끌리게 되었다. 파리의 지식인들이 가장 즐겨 찾는 초상화가가 되었으며 중요한 르포르타주를 많이 남겼는데, 그중에는 열기구를 타고 파리를 찍은 것도 있다. 1874년 카퓌신 대로에 있는 그의 스튜디오에서 첫 번째 인상주의 전시회가 열렸다. 32, 36, 75

도미에, 오노레(Honoré Daumier, 마르세유, 1808년 – 발몽두아, 1879년): 프랑스 조각가, 석판화가이자 화가. 처음에는 주로 석판화에만 몰두해 유명한 풍자적인 삽화를 실었으나 나중에는 조각과 회화에도 열중했다. 그는 예리하고 신랄하며 자유분방한 표현으로 여러 차례 검열 문제에 휘말렸다. 1860년부터는 그림을 선호하게 되어, 일상적인 사건과 빈곤층의 생활에 논점을 하는 비유적인 작품들을 그렸다. 그는 농밀하고 부드러우며 탁한 색채를 주로 사용하곤 했다.

뒤랑-뤼엘, 폴(Paul Durand-Ruel, 파리, 1831년 – 파리, 1922년): 프랑스 화상이자 갤러리의 주인. 1870년부터 인상주의 화가들의 작품을 자신의 갤러리를 통해 지지해주었으며 인상주의의 열정적인 옹호자였다.

드가, 에드가(Edgar Degas, 파리, 1834년 – 파리, 1917년): 프랑스 화가. 은행가의 아들로, 마네와 인상주의 화가들과 친분이 쌓이면서 부르주아적인 집안을 버리고 화가가 되었다. 그는 1874년 첫 번째 인상주의 전시회에 작품을 전시했지만, 자신만의 독특한 화풍을 간직하고 있었다. 드가는 "자신을 자연과 일치시키기"보다는 도시 생활의 내면과 여성의 육체를 그리는 편을 보다 선호했다. 그의 발레리나 그림은 움직임에 대한 순수한 탐구에서 이루어진 것이다. 48, 58, 62, 67, 74, 75, 106, 118

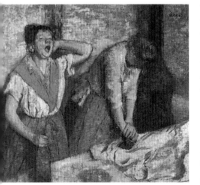

드랭, 앙드레(André Derain, 샤투, 1880년 - 가르슈, 1954년): 프랑스 화가. 초기 야수주의의 일원이었으나 나중에는 리얼리즘에 몰두한다. 124, 125, 130, 131

들라크루아, 외젠(Eugène Delacroix, 샤랑통생모리스, 1798년 - 파리, 1863년): 프랑스 화가. 그는 역동적인 힘이 깃든 구도를 통해 낭만주의를 표현했다. 모로코와 알제리로의 긴 여행을 통해 빛의 효과에 관한 관심이 깊어졌다. 23, 61, 108

레제, 페르낭(Fernand Léger, 아르 젱탕, 1881년 - 센에우아즈, 1955년): 프랑스 화가. 후기 인상주의와 세잔의 작품을 출발점으로 삼아, 레제는 이후에 야수주의의 방법에 이끌렸고 입체주의적으로 이미지를 더욱 과감하게 분해하려는 시도를 했다. 이에 따라 기계적인 요소들을 사용하여 구도를 세웠으며,

▶ 에두아르 마네, 〈수박과 복숭아가 있는 정물〉, 1866년경, 워싱턴, 내셔널 갤러리.

이러한 구도 속에는 산업 문명과 노동자들의 세계에 대한 그의 관심이 잘 드러나 있다. 131

뤼미에르(Lumière): 영사기의 발명자. 1895년에 영사기의 특허를 획득했고 같은 해에 첫 번째 상영회를 열었다. 나중에는 영사기를 홍보하기 위해 기사들을 해외로 보냈다. 116

르누아르, 피에르-오귀스트(Pierre-Auguste Renoir, 리모주, 1841년 - 카뉴쉬르메르, 1919년): 프랑스 인상주의 화가. 그는 쿠르베의 사실주의를 추구하였으며 일상적인 소재를 좋아하는 경향을 소유하고 있었다. 특히 빛이 자아내는 효과를 탐구하는 데 열정을 기울였다. 48, 58, 61, 66, 92, 93, 99, 106, 108

르동, 오딜롱(Odilon Redon, 보르도, 1840년 - 파리, 1916년): 프랑스 화가, 판화가, 조각가. 인상주의에 대한 반동으로 일어난 여러 방식의 다양한 사조를 대표하는 인물이다. 그가 내면의 환상적인 세계를 탐구하기

위한 수단으로 드로잉과 석판화만을 이용하며 1890년까지 색채 사용을 거부했던 것은 상당한 논란이 되었다. 그의 작품은 극단적으로 개인적인 도상 예술이며, 그로테스크함과 비현실성에 기초하고 있다.

마네, 에두아르(Edouard Manet, 파리, 1832년 - 파리, 1883년): 프랑스 화가. 인상주의 화가들의 대표격이었던 그는 '공식' 화단의 집단들로부터 강력한 반발을 샀다. 이는 단순한 색채만을 사용하여 강렬한 대조를 이루도록 양감과 원근법, 중간 색조와 명암법을 없애버린 그의 작품이 받아들여질 수 없는 것으로 여겨졌기 때문이었다. 그의 모든 그림은 형태를 색채와 선으로 녹여내고 있다. 19, 20, 26, 27, 33, 48, 52, 53, 58, 63, 75, 87, 118

마티스, 앙리(Henri Matisse, 르 카토, 1869년 - 시미즈, 1954년): 프랑스 화가이자 조각가. 초기에는 코로, 베르메르, 프라고나르의 작품을 공부했던 그는 후에 분위기를 표현하기

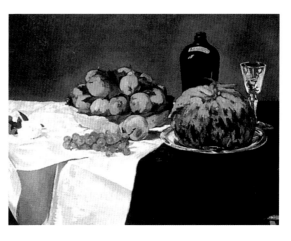

▶ 앙리 마티스, 〈콜리우르
의 실내〉, 1905, 개인 소장.

위한 수단으로 색채를 사용하는 인
상파의 방법을 '소화하여' 대담하고
독립적인 색채의 순수한 사용을 완
성한다. 야수주의의 주요 인물로, 이
후에는 입체주의에, 말년에는 추상화
에 이끌렸다. 39, 101, 106, 124, 130

모네, 클로드(Claude Monet, 파리,
1840년 - 지베르니, 1926년): 프랑스
화가. 처음부터 인상주의의 주요 일
원이었다. 인상주의라는 명칭도 그의
그림 〈인상: 일출〉(1872)에서 비롯된
것이다. 그는 꾸준히 보색(補色)과 빛
과 색채에 대한 법칙을 찾으려 노력
했고 동일한 주제를 다양한 방식으
로 변형하여 수많은 작품들을 반복
해서 그렸다. 이론적인 관점에서
그는 화가란 자신이 그리고자 하는
대상과 대면했을 때 감각과 지성
사이의 구분을 없애고, 대상을 자
기 자신과 동일시해야 한다는 생각
을 견지하고 있었다. 38, 49, 58,
59, 62, 66, 98

모리소, 베르트(Berthe Morisot, 부
르주, 1841년 - 파리, 1895년): 프랑
스 화가. 코로의 학생이자 마네 동
생의 부인이었던 그녀는 1875년과

1886년 사이에 거의 모든 인상주의
전시회에 참여했다. 후에는 더욱더 견
고하고 확실한 형태를 지향했다. 58

무어, 헨리(Henri Moore, 요크셔,
캐스텔퍼드, 1898년 - 허트퍼드셔,
머치 해덤, 1986년): 영국 조각가. 매
우 오랜 발전 과정에서 그는 자연적
인 형태를 탐구하고, 고대와 고전주
의, 르네상스와 인상주의 미술을 연
구하였고, 이후 빈 공간이 부피를 지
닌 물체와 동일한 가치를 지닌다는
물질과 공간의 상보적인 본성에 관
한 종합적 이론에 이르렀다. 56, 57

반 고흐, 빈센트(Vincent van Gogh,
그루트 쥔데르크, 1853년 - 오베르쉬
르우아즈, 1890년): 네덜란드 화가.
1866년 파리에서 인상주의 미술에
대해 알게 되고, 일본 판화와 고갱의
작품, 그리고 점묘화법을 연구하였
다. 색채의 사용과 붓놀림에 순수한
에너지가 보이는 그의 작품은 '인간
의 지독한 열정'을 보여준다. 고흐의
삶은 고통스러웠다. 그는 우울증을
앓은 끝에 37세의 나이로 자살했으
나, 그의 작품들은 다음 세대의 화가
들에게 중요한 참고가 되었다. 50,
106, 107, 124

발로통, 펠릭스(Félix Vallotton, 로
잔, 1865년 - 파리, 1925년): 스위스
화가이자 목판화가. 1882년 파리로
와서 아카데미 줄리앙에 다녔다. 그
는 나비파와 친분이 있었고 특히 목
판화에 정열을 바쳤다. 말년에는 회
화로 돌아와, 현실적인 인물을 강조
했다. 124, 125

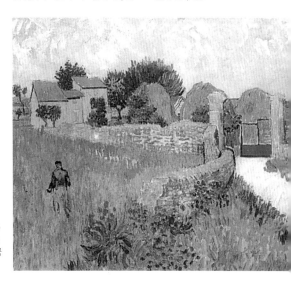

▶ 빈센트 반 고흐,
〈프로방스의 농장〉,
1888년, 워싱턴, 국
립 미술관.

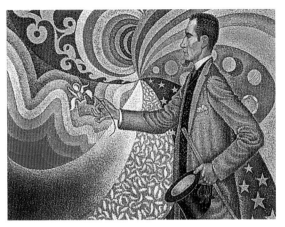

▶ 폴 시냐크, 〈1890년의 펠릭스 페네옹의 초상〉, 1890년, 개인 소장.

세잔, 마리(Marie Cézanne): 폴의 누이동생이자 아버지가 가장 총애한 자녀. 8, 82

세잔, 폴(Paul Cézanne): 오르탕스 피케와의 사이에서 출생한 아들. 42, 43, 48, 54, 83, 89

베르나르, 에밀(Emile Bernard, 릴, 1868년 - 파리, 1941년 파리): 프랑스 화가이자 작가. 날카로운 감식안을 소유한 미술 감정가였던 그는 반 고흐와 세잔의 작품의 가치를 처음으로 이해한 사람들 가운데 한 명이었으며, 1912년 세잔에 대한 회고록을 헌정하였다. 에밀 베르나르는 인상주의 화가들의 리얼리즘에 반대하여 상징주의 이론을 고수하였고, 상징주의 운동의 비판적 의식이 되었다. 1905년 이후에는 상징주의를 버리고 신(新)르네상스적인 야망을 지닌 채 보다 아카데믹하며 절충적인 회화 스타일을 선택했다. 90, 91

볼라르, 앙브루아즈(Ambroise Vollard, 드니드레위니옹, 1867년 - 파리, 1939년): 프랑스 화랑 주인. 세잔을 비롯하여 많은 신인 화가들의 주요 전시회를 개최했다. 8, 34, 75, 86, 92, 106, 107, 122

브라크, 조르주(Georges Braque, 아르장퇴유, 1882년 - 파리, 1963년): 프랑스 화가. 피카소와 더불어 입체주의의 가장 대표적인 화가이다. 54, 130

블라맹크, 모리스 드(Maurice de Vlaminck, 파리, 1876년 - 뤼엘라가들리에르, 1958년): 프랑스 화가. 야수주의 안에서도 가장 에너지로 가득 찬 그림을 그렸던 그는 순수하고 밝은 색채를 캔버스에 그대로 표현함으로써 자신을 표현했다. 나중에는 우울함의 정도까지 톤이 가라앉은 색채를 사용했다. 124, 125

세잔, 루이-오귀스트(Louis-Auguste Cézanne): 폴 세잔의 아버지. 8, 16, 42, 82

소피치, 아르덴고(Ardengo Soffici, 피렌체, 1879년 - 루카, 1964년): 이탈리아 화가이자 작가. 이탈리아인 지식인으로서는 최초로 1900년에서 1907년까지 파리에 있었고 현대 미술 논쟁에 참여했었다. 130

쇠라, 조르주(Georges Seurat, 파리, 1859년 - 파리, 1891년): 프랑스 화가, 점묘화법의 대표 화가. 〈그랑드자트 섬의 일요일〉은 그의 선언서처럼 여겨진다. 79

시냐크, 폴(Paul Signac, 파리, 1863년 - 파리, 1935년): 프랑스 화가. 쇠라와 더불어 점묘화법을 개발해냈다. 1899년에 출간된 『외젠 들라크루아부터 신인상주의까지』에서 점묘화법 이론을 자세히 설명했다. 78, 79

시슬리, 알프레드(Alfred Sisley, 파리, 1839년 - 모레쉬르로앵, 1899년): 프랑스 화가. 1874년부터 인상주의 전시회에 참가했다. 그의 스승은 마네였지만 컨스터블과 터너의 작품에서도

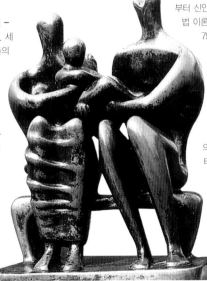

▶ 헨리 무어, 〈가족〉, 1948~1949년, 허트퍼드셔, 헨리 무어 재단.

▶ 파울 클레, 〈채석장에서〉, 1913년, 베른, 클레 재단.

▼ 도미니크 앵그르, 〈로르 죄가〉, 1813년, 파리, 루브르 박물관.

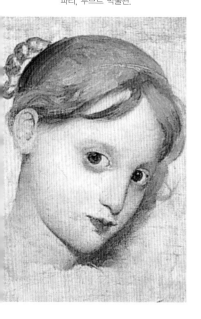

영향을 받아, 단지 감각적인 것만이 아니라 이성적이고 잘 짜인 색채의 사용을 배웠다. 58

아폴리네르, 기욤(Guillaume Apollinaire), **로마, 1880년 – 파리, 1918년**): 프랑스의 시인, 작가이자 비평가. 항상 20세기 아방가르드 논쟁의 중심에 있었던 그는 야수주의를 처음으로 옹호하고 나선 인물이다. 130

알렉시스, 폴(Paul Alexis): 에밀 졸라의 제자이자 비서. 19, 68, 113

앙프레르, 아실(Achille Emperaire): 세잔이 초상화를 그렸던 화가. 17, 28, 29

앵그르, 도미니크(Dominique Ingres, **몽토방, 1780년 – 파리, 1867년**): 프랑스 화가. 파리에서는 다비드의 제자였으며 처음에는 아카데미 집단 안에 갇혀 있었으나 나중에는 아카데미 내에서도 가장 위대한 생존 화가로 인정받게 되었고 수많은 상을 수상했다. 한 세기 동안 그는 들라크루아의 낭만주의와 대비되는 고전주의의 상징으로 간주되었다. 최근에는 그의 뛰어난 기법적인 능력 이외에도 형태에 대한 부단한 탐구에 초점을 맞춘 비평적 평가를 받고 있다. 15

위스망스, 조리스-칼(Joris-Karl Huysmans, **파리, 1848년 – 파리, 1907년**): 『거꾸로』를 쓴 프랑스 작가. 위스망스는 세잔을 열성적으로 지지했다. 68, 69, 73, 78

졸라, 에밀(Emile Zola, **파리, 1840년 – 파리, 1902년**): 프랑스 작가. 인상주의를 옹호하면서 예술 비평가로서의 입지를 굳혔다. 유명한 소설가로, 가난한 이들의 삶을 그대로 묘사한 『목로주점』과 『제르미날』이 유명하다. 15, 17, 18, 19, 22, 66, 68, 83, 86, 87, 102, 118

캄피글리, 마시모(Massimo Campigli, **피렌체, 1895년 – 생트로페, 1971년**): 이탈리아 화가. 1919년

코리에레 델라 세라 신문의 파리 특파원이 되면서 쇠라, 레제, 피카소의 화풍과 원시 미술, 이집트 예술에 초점을 둔 대상에 대한 순수한 탐구와 후기 입체주의적인 성향으로 그림을 그리기 시작했다. 그는 원시적인 것과 형태를 배열하는 균형 잡힌 단순성에 관심을 보였다. 1929년 부셰 갤러리에서 열린 전시회로 전 유럽적인 명성을 얻게 되었다. 79

컨스터블, 존(John Constable, **이스트 버골트, 1776년 – 런던, 1837년**): 영국의 화가. 풍경화에 주된 관심을 두었던 그는 로랭, 푸생, 뒤게 등 고전 풍경화 화가들을 탐구했으나 17세기의 네덜란드 화가들과 다른 영국 화가들에게도 관심이 있었다. 그는 스케치를 초안으로, 다시 최종 작품으로 고쳐 그리며 실생활을 화폭에 담았다. 1824년 파리 살롱에 전시된 그의 그림 일부는 커다란 성공을 얻었고 들라크루아 등에게 영향을 주었다. 48

클레, 파울(Paul Klee, 뮌헨 부흐제, 1879년 – 무랄토, 1940년): 스위스 화가. 클레는 음악과 문학에 열정적인 관심을 지닌 다방면의 예술가였다. 1908년 파리에서 그는 '뛰어난 거장'인 세잔과 반 고흐의 그림을 볼 기회를 갖는다. 이때의 경험과 20세기 초의 예술 운동에 대한 열정적인 참여로 인해 그는 이론과 회화적 실재 사이의 엄격하고도 변함없이 풍요로운 관계를 유지할 수 있게 된다. 이는 계속적으로 새로운 형태를 발견해 나감으로써 자연을 재창조해낼 수 있는 회화적 언어가 되었다. 55

탕기 영감(Père Tanguy): 화상이자 미술품 판매상. 세잔의 작품을 취급했다. 106

터너, 조제프 말로드 윌리엄(Joseph M. W. Turner, 런던, 1775년 – 런던, 1851년): 영국 화가. 아카데미의 교육을 받은 그는 실제 정경을 보고 풍경화를 그리기 시작했다. 곧 리얼리즘을 뛰어넘어 공간의 분위기와 빛의 효과를 다루는 자신만의 고유한 화풍을 발전시켰다. 48

툴루즈-로트레크, 앙리 드(Henri de Toulouse-Lautrec, 알비, 1864년 – 보르도, 1901년): 프랑스 화가. 귀족 가문 출신으로 어릴 때부터 예술에 흥미를 보였으나 진정으로 예술가의 길을 받아들인 것은 두 차례에 걸친 낙상 사고로 다리를 절게 되고 나서부터였다. 특히 드가와 앵그르의 작품을 숭배했으나, 반 고흐, 보나르, 발로통 등의 작품에도 조예가 있었다. 그의 작품이 보이는 이차원적인 경향은 일본 미술을 연구한 데에서 기인한다. 그는 인상주의를 넘어서려는 움직임에 참여했었으며, 개인적인 탐구를 통해 시각 예술이라는 수단을 이용, 리얼리티를 보여주는 독특한 스타일을 구사했다. 63

피사로, 카미유(Camille Pissarro, 생토마, 1830년 – 파리, 1903년): 프랑스 화가. 세잔과 다른 인상주의 화가들에게 결정적인 영향을 주었으며, 팔레트에서 역청색, 검정색, 적갈색을 치우고 '한 가지 모티프'를 지니고 작업할 것을 권고하였다. 그는 모든 인상주의 전시회에서 작품을 출품하였으며 고갱, 쇠라, 시냐크 같은 젊고 재능 있는 화가들에게 힘이 되어주었다. 22, 30, 47, 48, 49, 50, 51, 58, 62, 66, 70, 106, 109

피카소, 파블로(Pablo Picasso, 말라가, 1881년 – 무쟁, 1973년): 카탈루냐의 조각가이자 화가. 다양한 화풍의 시기(청색 시대와 장밋빛 시대)를 거친 이후 세잔의 작품과 아프리카 예술에 대한 탐구를 통해 입체주의의 탄생을 가져온 작품 〈아비뇽의 여인들〉을 창조하였다. 1920년대의 고전주의부터 1930년대의 초현실주의에 이르기까지 그는 현대 미술의 예술적 경향을 따랐다. 청동이나 재활용된 일상용품을 이용하여 수많은 조각품을 제작하였으며, 말년에는 도예와 판화에 열중하였다. 38, 65, 70, 97, 103, 106, 107, 127, 130, 131

피케, 오르탕스(Hortense Fiquet): 폴 세잔의 아내. 42, 43, 48, 54, 64, 82

▶ 파블로 피카소, 〈키스〉, 1925년, 파리, 피카소 미술관.

Paul Cézanne
Text by Silvia Borghesi

© 2006 Mondadori Electa S.p.A., Milano

This Korean edition is published by arrangement with Mondadori Printing S.p.A.,
Verona on behalf of Mondadori Electa S.p.A.,
through Tuttle Mori Agency, Inc., Tokyo

Korean Translation Copyright © 2008 by Maroniebooks

ArtBook
폴 세잔
색채와 형태의 미학

초판 1쇄 인쇄일 2008년 2월 25일
초판 1쇄 발행일 2008년 2월 28일

지은이 | 실비아 보르게시
옮긴이 | 김희진
펴낸이 | 이상만
펴낸곳 | 마로니에북스

등 록 | 2003년 4월 14일 제 2003-71호
주 소 | (110-809) 서울시 종로구 동숭동 1-81
전 화 | 02-741-9191(대)
편집부 | 02-744-9191
팩 스 | 02-762-4577
홈페이지 | www.maroniebooks.com

ISBN 978-89-6053-144-4
ISBN 978-89-6053-130-7(set)

* 책값은 뒤표지에 있습니다.
* 이 책의 한국어판 저작권은 Tuttle Mori Agency를 통해 저작권자와의 독점 계약으로 마로니에북스에 있습니다.
 저작권법에 의해 한국 내에서 보호를 받는 저작물이므로 무단전재와 무단복제를 금합니다.